캔버스 밖으로 나온 그림

믹스드미디어 아트
실용테크닉 45

Surface Treatment Workshop

Published by North Light Books, an imprint of F+W Media, 10151 Carver Road, Suite 200 Blue Ash, Ohio, 45242, USA

Surface Treatment Workshop © 2011 Carlene Olivia McElroy & Sandra Duran Wilson
All Right Reserved.

Korean translation © 2015 Taurus Books
This Korean edition is published in agreement with North Light Books, an imprint of F+W Media through Yu Ri Jang Literary Agency.

황소자리

치수 변환표

규격	변환	곱하기
인치	센티미터	2.54
센티미터	인치	0.4
피트	센티미터	30.5
센티미터	피트	0.03
야드	미터	0.9
미터	야드	1.1

일러두기
- 일반인에게 아주 생소한 용어나 기법이 나올 때는 괄호 안에 상세설명을 곁들였다.
- 그외 애호가들에게 익숙한 외래어나 기법의 경우 부가설명 없이 그대로 사용했다. 필요할 때 인터넷 검색을 하면 많은 도움을 얻을 것이다.

믹스드미디어 아트 실용테크닉 **45**

달린 올리비아 매킬로이 & 샌드라 듀런 윌슨 | 이은정 옮김

황소자리

차례

들어가는 말

백지 캔버스가 당신이 창작하는 세상의 모든 가능성을 담고 있다면 텍스처(표면)의 질감은 예술작품의 첫발을 내딛도록 영감의 길을 터준다. 그림을 그리거나 조각을 하거나 혹은 종이나 혼합재료에 관심이 있는 사람에게는 이 책에서 소개하는 45가지의 기법이 즐겁게 작업해 흐뭇하게 감상하는 (가끔 촉감까지 느끼는) 예술작품 창작의 기초가 되어 줄 것이다. 이 책은 우리의 첫 책《이미지 전사 워크숍Image Transfer Workshop》으로부터 태어났다. 그 책에서 우리가 이미지 전사기법을 사용하기 위해 만들었던 바탕을 본 학생들이 이 독특한 바탕 제작기법을 몹시 궁금해했다. 당시(그리고 지금도 계속해서) 우리 둘은 학생들의 열정에 한껏 고무되었고, 결국 또 다른 창조의 여정으로 이어졌다. 이 책이 바로 그 결과물이다.

우리가 생각하는 이 책의 강점은 여러 기법들을 배운 후 그것들을 다양하게 결합시켜 역사성과 신비감을 지닌 독특한 바탕면을 만들어낸다는 점이다. 대다수의 사람들은 작품을 볼 때 독특한 기법에 감탄하지만, 정작 그것이 어떻게 만들었는지는 알지 못한다. 우리가 시도한 기법들 중에는 엉뚱한 것도 있다. '면도용 거품 기법'(84쪽)은 우스꽝스러우면서도 재미있다. 소금을 이용한 반발기법(100쪽)을 시도할 때는 온갖 종류의 소금을 수집했고, '나만의 특별한 겔'(34쪽)을 만들 때는 정말이지 웃음바다가 되었다.

아울러 우리는 기법의 경계를 허무는 획기적인 조합도 시도했다. 이 결과 250점이 넘는 응용작품이 태어났다, 우리가 그랬듯이 여러분도 새롭고 색다른 텍스처와 바탕면을 만들어내는 즐거움을 만끽하기 바란다.

실제적인 조언을 하자면 우리는 주위에서 흔히 만나는 재료와 도구를 사용하려고 애쓴다. 그러다보니 제품에 따라 다른 결과가 나오기도 하는데, 그 문제들에 관해서는 '팁'과 별도의 '문제해결' 항목에서 조언해줄 것이다. 우리는 예술가로서 스타일이 매우 다르다. 덕분에 이런 기법들이 얼마나 많은 스타일의 예술작품에 적용되는지 보여주기에 더 없이 적합하다. 이 책에서 들려주는 기법들은 패브릭아트나 스크랩북, 잡지, 퀼팅, 조각, 보석공예를 비롯해 여러 공예품을 만드는 데도 활용될 수 있다.

기법을 많이 알수록 여러분이 쓸 수 있는 도구는 더 많아진다. 자신의 비전을 표현할 때 선택할 수 있는 자산이 그만큼 풍부해지는 셈이다. 자, 이제 우리와 함께 그리기의 무한한 가능성을 탐험해보자. 그렇게 당신이 즐겁게 탐험하며 만들고 즐기고 발견한 것을 imagetransferworkshop.com에서 나눠주기를 바란다.

이 책을 이용하는 법

기법마다 고유한 장점과 특징이 있다. 평이한 바닥재부터 특이한 재료, 특별한 처리법과 기이한 점까지 저마다 다르다. 다음은 각 기법을 어떤 구성으로 소개할지 미리 귀띔해줌으로써 여러분이 무엇을 기대하고 배울 수 있는지 알게 해준다.

기법 소개
각 기법의 특징과 장점, 고유한 재미를 소개하고 해당 재료를 구할 수 있는 의외의 출처에 대해 간단히 설명한다.

재료와 도구
이 리스트는 해당 기법을 완성하는 데 필요한 물품이다. 주방용품부터 회화도구까지 출처는 다양하다. 리스트를 자세히 읽어본 후 작업 시도 전에 필요한 재료부터 갖춰놓도록 한다.

바닥재
각 기법에 적당한 바닥재를 설명한다. 바닥재는 패널이나 보드판부터 종이와 천까지 다양하다. 어떤 기법은 종이에만 작업할 수 있는 반면 어떤 기법은 바닥재가 튼튼해야 한다. 적당한 바닥재를 알고 싶으면 이 리스트를 확인하라.

보존력
'보존'이란 용어는 미술품이나 공예품의 수명을 보장하는 방법이나 절차 또는 결과물과 관련이 있다.
보존력이 뛰어나다는 말은 사용되는 재료가 전문가급이며 안료의 내광성이 우수함을 의미한다. 그런 미술품이나 공예품은 수십 년간 보존된다. 보존력이 좋다는 말은 재료와 작품이 적어도 25년간 부식되거나 파손되지 않을 거라는 의미다. 보존력이 나쁘다는 말은 재료가 고정되지 않고 수 개월 혹은 수년 안에 색이 바라거나 파손될 수 있다는 의미다.
품질이 우수한 재료를 사용하고, 겔 미디엄으로 분리 코팅 (isolation coating : 잘 지워지는 층과 층 사이에 특정한 미디엄을 칠해 물리적으로 분리하는 것)을 한 뒤 바니시로 마감처리를 하면 보존력을 높일 수 있다.

팁
당신이 원하는 표면을 만들어내도록 도움을 준다. 물감의 농도를 일러주거나 더욱 성공적인 결과물을 만들어낼 수 있도록 특정한 도구나 물건을 알려준다.

문제해결
왜 이런 결과가 생겼고, 왜 원하는 잘 안 됐을까? 각 기법이 지닌 일반적인 함정을 지적해주고 가능한 해결방법까지 제시한다.

응용작품
거의 모든 기법에는 대체할 만한 재료와 도구, 물감 혹은 방법이 있다. 각 기법을 단계적으로 설명해주는 데서 나아가 영감을 불러일으킬 만한 견본을 보여준다. 기법들을 어떻게 결합해 완전히 새로운 표면을 창조해내는지 보여주는 견본들이다. 이 견본들 중에는 표면 처리를 한 다음 그 위에 이미지 전사 기법을 접목한 것도 포함된다.

시작하는 데 필요한 도구와 재료

이 책에 실린 기법들이 획기적인 표면 창조를 위해 다양한 재료를 사용하지만 우리는 집안이나 작업실에서 쉽게 구할 만한 도구와 재료들을 유효적절하게 이용할 것이다.
아마도 대부분 당신의 집이나 미술용품 함에 이미 들어 있는 물건일 것이다.

아이드로퍼(점안기)
신문지나 비닐(작품의 표면을 보호하기 위해)
물감
붓
팔레트나이프
종이타월
사포
가위
분무기
스탬프
스텐실

이 리스트에 당신의 창의력을 가두지 마라. 기법들을 훑어보면 우리가 쉽게 구할 수 있는 도구나 재료를 이용해 작업한다는 사실을 눈치 챌 수 있다. 각자 주변의 물건을 이용해보라. 그것이 어떻게 예술작업의 도구로 승화되는지 깨닫게 될 것이다.

작품 보존력 높이기

완성된 작품은 바니시를 칠해 보존력을 높일 수 있다. 바니시는 무광matte, 저광satin, 유광gloss, 세 종류가 있는데 어느 것을 선택하느냐에 따라 완성된 작품의 모습이 달라진다. 스프레이형 바니시냐 붓칠형 바니시냐 하는 선택은 개인의 취향과 표면의 텍스처에 따라 달라진다. 스프레이 바니시는 질감이 강한 표면에 적당하다. 붓칠형 바니시는 작은 틈새에 잘 정착되는 반면 튀어나온 부분은 잘 칠해지지 않는다.
우리는 작품을 완성할 때 기본적으로 스프레이 바니시를 쓴다. 사용하기 쉽기 때문이다. 스프레이는 붓질형보다 훨씬 얇게 칠해지므로 작품을 확실히 보호하려면 여덟 번쯤 칠해야 마음이 놓일 것이다. 만약 단순히 광택만 바꾸고 싶다면 네 번으로도 충분하다. 스프레이 바니시는 한 번 도포할 때마다 작품을 4분의 1씩 돌려가며 작업하는 것이 좋다. 그래야 골고루 피막이 입혀진다.
붓으로 바니시를 칠할 때는 먼저 한 칠이 완전히 건조된 뒤 덧칠해야 한다. 붓칠형은 스프레이형보다 더 적은 횟수로 칠한다.
어떤 유형의 바니시든 반드시 환기가 잘 되는 공간에서 사용해야 한다.

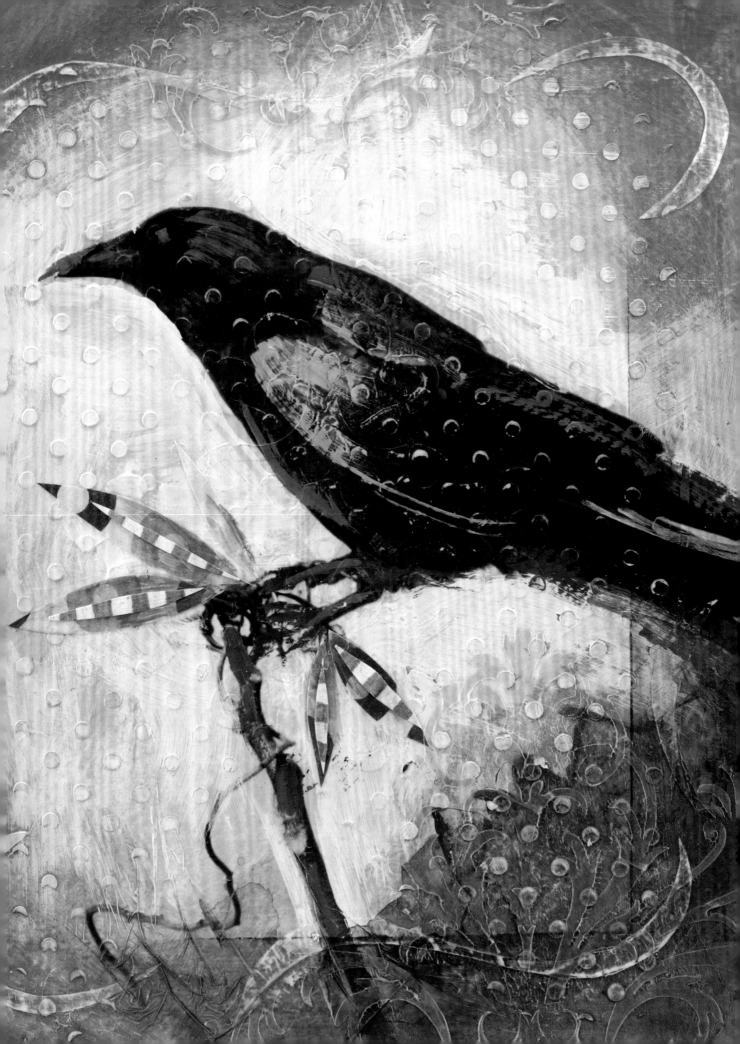

기법 Techniques

이 책에 실린 기법들의 재료나 목적은 다양하다. 간단히 색채와 기본재료에 변화를 주거나 서로 다른 기법들을 결합함으로써 예술적 확장을 꾀하는 동시에 작품 수준을 새로운 차원으로 끌어올릴 수 있다. 기법마다 변형을 가하면서 스스로 탐험을 해나가기 바란다. 여러분이 가능한 최고의 프로젝트를 만들 거라 믿지만 행여 보존이 걱정스러워 탐험을 망설이지는 말아라. 이 책에 실린 기법들을 세 가지로 분류해보았다.

첨가기법 Additive Technique

첨가기법은 작업할 표면에 덧붙이면 되는 간단한 방법이다. 이 책에 실린 기법 대부분이 덧붙이기를 한다. 첨가기법은 결과물을 컨트롤하기 쉽다. 똑같이 복제하기기도 쉽지만 몇 가지 규칙을 배운 다음 파격적인 시도를 해보기 바란다.

반발기법 resist Technique

반발기법은 어떤 재료를 다른 재료 위에 덧칠하거나 더했을 때 생기는 결과이다. 이때 일어나는 '반발reaction'은 예상하지 못했던 재미있는 결과를 만들어낸다. 이 기법은 똑같이 복제하기 어려운 경향이 있지만 그만큼 흥미롭고 우연한 작품을 만들어내는 즐거움을 선사한다.

제거 또는 결합기법 Subtractive or Combination Technique

여기에는 사포질 기법과 스크라이빙(긁기) 같은 제거기법에서부터 퓨저블 웹 같은 결합기법이 포함된다. 제거기법은 표면에서 무언가를 제거하는 것을 말하고, 결합기법은 반발기법과 첨가기법을 동시에 사용하는 것을 말한다. 이 부류에 속한 기법 또한 독특한 데다 똑같이 복제하는 것이 불가능하다. 하지만 이런 점이 작품을 더욱 아름답게 한다.

스탬핑 Stamping

작품에 시각적인 재미를 더하는 가장 쉽고 좋은 방법이다. 운동화 바닥, 버블랩(일명 뽁뽁이), 채소망, 심지어 애완견의 발바닥까지 스탬프로 이용할 수 있다. 시중에서 구입할 수도 있지만 대개 잉크를 사용하게 되어 있어 아크릴물감을 칠하면 막히기 십상이다. 창의력을 발휘해 나만의 스탬프를 만들어보라. 아니면 특별히 아크릴물감 사용이 가능한 스탬프를 찾아보라.

재료와 도구

폼브러시
아크릴물감
스탬프 찍을 만한 물건
작업할 표면

바닥재

캔버스
메탈
종이
패널
플렉시판

보존력

뛰어남

팁

화방이나 잡화점에서 살 수 있는 폼(스펀지)으로 나만의 스탬프를 만들 수 있다.
이 기법을 메탈리프(38쪽)나 녹(116쪽), 겔(28쪽)에도 시도해보라.

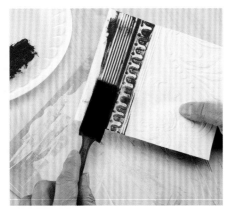

1 스탬프 찍을 물건에 붓으로 물감을 칠한다.

2 물감 칠한 면을 아래로 해서 스탬프를 찍는다.

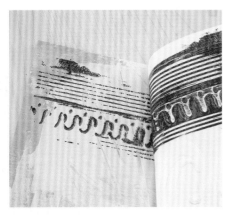

3 스탬프를 들면 무늬가 보일 것이다.

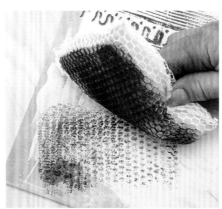

4 다른 스탬프로 1-3단계 방법에 따라 다른 무늬를 찍어보라.

12

문제해결 TROUBLESHOOTING
물감이 너무 묽으면 스탬프에 흡수된다. 반대로 물감이 너무 되면 결과가 좋지 않을 것이다. 건조시간을 지연시키려면 글레이징 미디엄을 혼합한다.

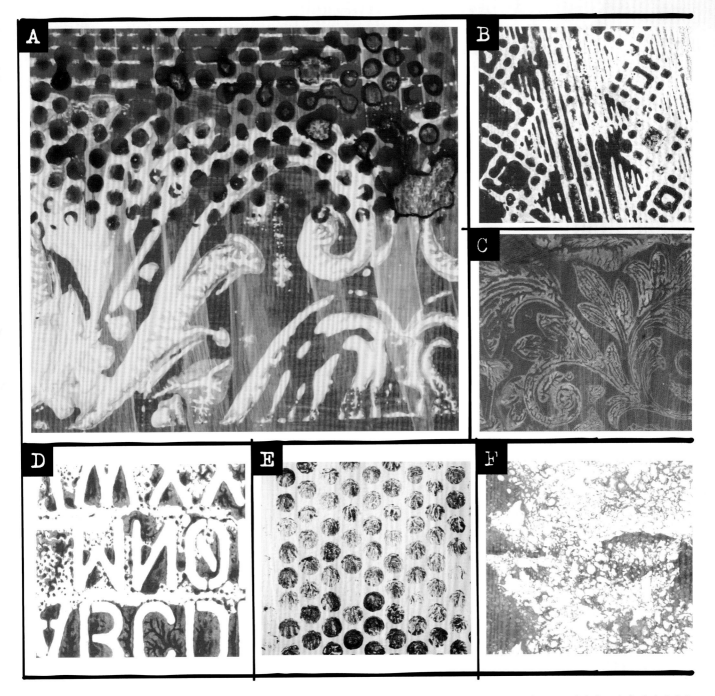

A. 레이어(그림을 그리거나 물체를 붙일 수 있는 표면으로, 종이처럼 높이 쌓을 수 있음. 레이어가 쌓이면 육안으로도 식별됨): 멋진 레이어링 효과를 내기 위해 다양한 스탬프를 가지고 다양한 색으로 찍는다. B. 금속성 극적인 효과를 내기 위해 바탕이나 스탬프에 메탈릭페인트(안료에 작은 금속박편薄片들을 첨가해 금속 느낌을 주는 래커 또는 에나멜페인트)를 칠한다. C.제거하기 스탬프를 이용해 표면의 젖은 물감을 제거한다. D. 스텐실 스텐실에서 오려낸 부분에 물감을 칠한 다음 그것을 스탬프처럼 찍는다. E. 패킹폼과 뽁뽁이 택배상자에서 쉽게 볼 수는 재료 및 다양한 형태와 크기, 질감을 가진 이런 물건들을 구입할 수 있다. F. 스펀지 스펀지에 처음 물감을 묻힐 때 신중을 기할 것! 더 묻히는 일은 언제나 가능하지만 너무 많이 묻히면 덜어내기가 쉽지 않다.

첨가기법 | 스텐실Stencil

이 기법은 바탕은 물론이고 그림에 디자인적인 요소를 가미하는 방법으로도 훌륭하다. 스텐실은 온라인뿐만 아니라 취미용품점이나 화방에서 구입할 수 있고 직접 만들 수도 있다.

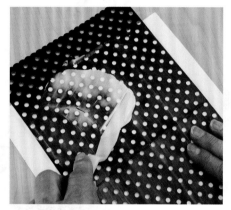

1 작업표면에 스텐실을 내려놓는다. 팔레트나이프로 스텐실에 미디엄을 바른다.

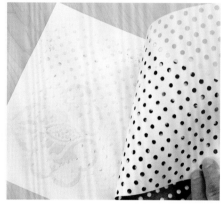

2 미디엄이 젖었을 때 스텐실을 걷어낸다. 스텐실을 한층 더 해도 된다. 단 다음 층을 찍기 전에 각층이 완전히 건조되어야 한다.

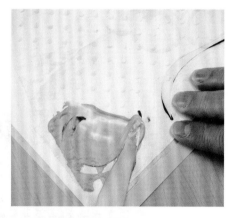

3 표면 위에 또 다른 스텐실을 내려놓는다. 이번에는 팔레트나이프로 스텐실에 아크릴물감을 칠한다.

4 스텐실을 걷어내고 물감이 마른 후 다음 작업을 진행한다.

재료와 도구

스텐실
팔레트나이프
미디엄: 몰딩 페이스트, 세라믹스터코, 하드겔
아크릴물감
작업할 표면

바닥재

캔버스
메탈
패널
플렉시판
수채화용지

보존력

뛰어남

팁

물감을 사용할 때 가장자리가 선명하게 찍히도록 스텐실에 먼저 소프트겔을 칠한다. 그런 다음 2단계로 넘어간다.
무광택의 하드겔과 메탈릭 골드를 섞으면 비즈왁스(밀랍) 느낌이 난다.
찍고 난 스텐실에 물감이나 겔이 많이 묻었으면 스탬프로 이용한다.
물감을 스프레이할 수도 있다. 소프트에지(soft edge: 이미지의 색상과 명도를 유사하게 하여 거리감을 덜 느끼게 이미지 처리법) 효과를 내려면 스텐실을 표면에서 살짝 든 채 분무한다.

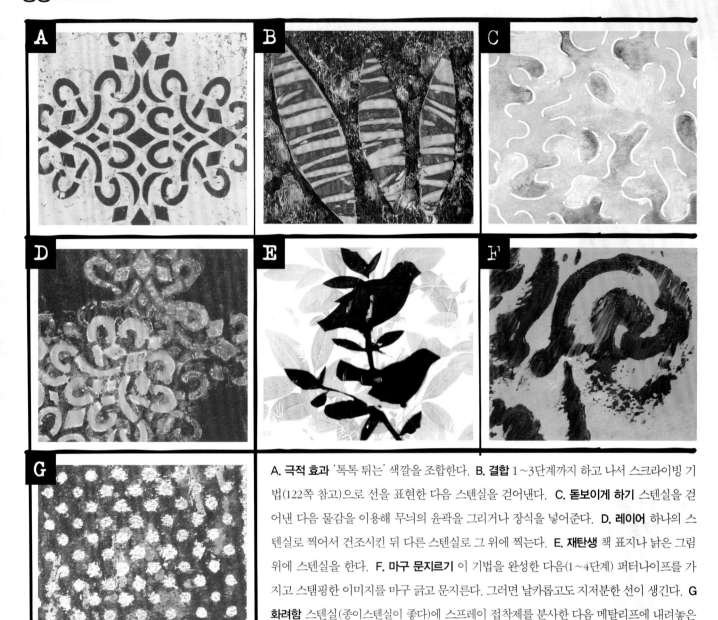

A. **극적 효과** '톡톡 튀는' 색깔을 조합한다. B. **결합** 1~3단계까지 하고 나서 스크라이빙 기법(122쪽 참고)으로 선을 표현한 다음 스텐실을 걷어낸다. C. **돋보이게 하기** 스텐실을 걷어낸 다음 물감을 이용해 무늬의 윤곽을 그리거나 장식을 넣어준다. D. **레이어** 하나의 스텐실로 찍어서 건조시킨 뒤 다른 스텐실로 그 위에 찍는다. E. **재탄생** 책 표지나 낡은 그림 위에 스텐실을 한다. F. **마구 문지르기** 이 기법을 완성한 다음(1~4단계) 퍼티나이프를 가지고 스탬핑한 이미지를 마구 긁고 문지른다. 그러면 날카롭고도 지저분한 선이 생긴다. G **화려함** 스텐실(종이스텐실이 좋다)에 스프레이 접착제를 분사한 다음 메탈리프에 내려놓은 채 마스킹테이프로 힘껏 문지르면 스텐실 자국이 드러난다(39쪽 메탈리프 기법 참고).

문제해결 TROUBLESHOOTING

미디엄이 마르기 전에 작품에서 스텐실을 떼어낸다. 미디엄이 마르면 풀을 칠한 것처럼 스텐실이 표면에 달라붙는다. 스프레이 접착제를 뿌릴 때는 종이스텐실을 사용할 것. 플라스틱스텐실은 잘 떼어지지 않는다.

첨가기법 | 알루미늄호일Aluminum Foil

주방은 미술도구의 무궁무진한 창고이다. 이 기법은 그 중에서도 경제
적인 실버리프를 이용한다. 물론 화방에서 구입하는 실버리프도 소재
는 알루미늄이다. 하지만 두껍고 튼튼한 주방용 호일이 만들어내는 결
과는 또 다르다. 알루미늄호일은 집 주변에서 구할 수 있는 훌륭한 재
료 중 하나다.

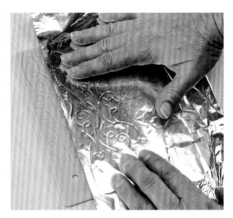

1 질감이 있는 플레이트에 호일을 깐다. 손으로
플레이트 위의 호일을 힘껏 문지른다.

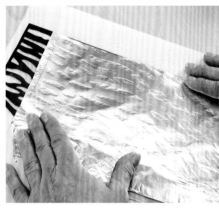

2 또 한 장의 호일을 스텐실 위에 펼쳐놓고 손으
로 문질러 무늬가 도드라지게 한다. 스텐실 밑에
신문이나 수건을 깔면 작업에 도움이 된다.

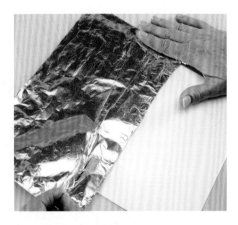

3 팔레트나이프로 작업표면에 겔 미디엄을 칠한
다. 겔 위에 호일을 덮고 가볍게 내리누르듯 접착
시킨 후 겔 미디엄이 마를 때까지 기다린다.

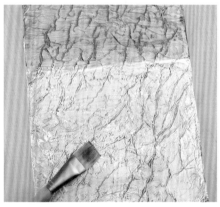

4 호일 위에 붓으로 원하는 물감을 칠한다. 물감
이 완전히 마른 후 다음 과정을 진행한다.

재료와 도구

알루미늄호일
스텐실
스탬프
올록볼록한 종이나 질감 있는 플레이트
팔레트나이프
소프트 혹은 하드겔 미디엄
무광택의 작업표면
붓
아크릴물감

바닥재

캔버스
패널
수채화용지

보존력

접착 상태와 질 좋은 물감을 사용할 경우
보존력은 뛰어나다.

팁

호일의 브랜드와 중량에 따라 다른 결과물
이 생겨난다. 필자의 경우 두껍고 질긴 호
일이 다루기 수월해서 선호하는 편이다.
커다란 면을 작업할 때는 바닥재가 단단해
야 좋다.
알루미늄호일에 직접 프린트를 하려면 37
쪽 드로잉 그라운드 기법을 보라.
마감처리에는 스프레이 바니시를 사용하
면 된다.

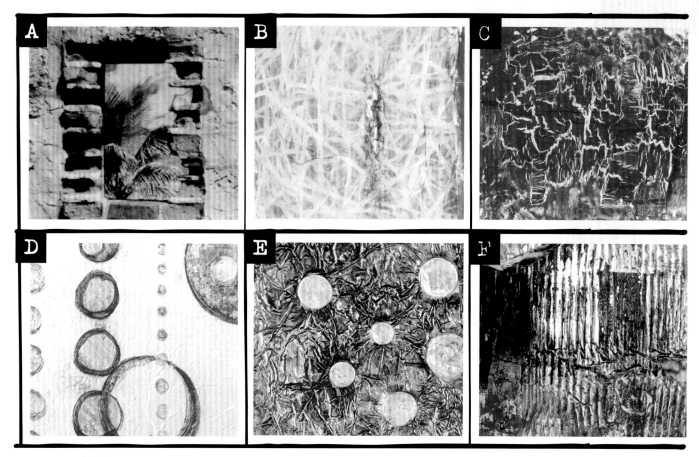

A. **프린트** 벨럼지(양이나 염소, 송아지 가죽을 가공처리해 글을 쓸 수 있게 만든 것, 피지. 피지처럼 만든 크림색 모조 피지도 있다)에 이미지를 프린트해서 호일에 붙인다. B. **매직** 감피지(산닥나무 껍질로 만든 종이. 매우 얇고 질기며 투명해서 임사용臨寫用으로 쓰임)에 이미지를 프린트한다. 이미지에 스프레이 접착제를 뿌려 호일에 붙인다. C. **극적 효과** 호일에 접착제를 발라 균열을 만든다(다용도 흰색 공예풀 관한 내용은 106쪽 참고). D. **그리기** 호일에 투명 젯소를 얇게 바르고 건조한 뒤 그 위에 그림을 그린다. E. **숨기기** 접착제로 물체를 붙인 뒤 호일을 덮고 손으로 꾹꾹 눌러서 호일 위로 물체가 도드라지게 한다. F. **텍스처** 튼튼한 표면에 두껍게 겔을 바른 뒤 그 위에 호일을 깔고, 겔이 아직 덜 말랐을 때 호일을 부드럽게 빗질하여 텍스처를 만든다. 겔이 건조될 때까지 기다린다. 이어서 표면에 색칠해 건조시킨 다음 부분적으로 사포질을 한다.

문제해결 TROUBLESHOOTING

호일에 광택 미디엄을 직접 칠하지 말라. 한번은 내가 그렇게 한 뒤 물감을 칠하고 건조시켰더니 텍스처가 있는 겔 스킨이 만들어졌다. 멋진 발견이었지만 물감이 잘 정착되지 않았다. 차라리 투명 젯소를 칠해 결이 생기게 하든지 아니면 호일에 직접 물감을 칠한다.

만약 물감에 거품이 생겼으면 닦아낸 다음 알코올로 호일을 닦아내고 스프레이 고착제 spray fixative를 뿌리든가 투명 젯소를 칠한다. 그러고 나서 다시 색칠한다.

첨가기법 | 마스킹테이프 Masking Tape

이 단순한 물건은 주변에서 흔하게 볼 수 있는 것으로 멋진 질감을 연출하는 데 최고다. 짙은 갈색으로 물들이면 가죽처럼 보이기도 한다. 또한 마스킹테이프를 반발기법에 이용할 수도 있고, 골드리프도 만들 수 있다. 마스킹테이프의 여러 용도가 궁금하다면 인터넷 검색을 해서 이런저런 활용방법을 찾아보도록 하라.

재료와 도구

작업표면
붓
아크릴물감
마스킹테이프
가위

바닥재

캔버스
패널
수채화용지

보존력

보통이거나 나쁨.

팁

브랜드마다 마스킹테이프의 특성이 다르므로 가장 만족스러운 것을 찾으려면 여러 가지 브랜드를 사용해보는 수밖에 없다. 마스킹테이프의 접착력은 결국 사라지므로 이 기법은 오래 지속될 수 없다. 보존력을 향상시키려면 표면에 아크릴릭 미디엄을 칠한 뒤 건조시키고 나서 테이프를 붙인다.

1 테이프 붙일 부분만 빼고 표면에 물감을 칠한 뒤 건조시킨다 마스킹테이프를 오리거나 손으로 찢어 표면에 조각조각 붙인다.

2 손가락이나 가위 손잡이로 테이프를 문질러 단단히 고정시킨다.

3 테이프를 붙인 쪽에 원하는 아크릴물감을 칠한다. 물감이 마르기를 기다렸다가 다시 테이프를 한 층 붙이고 색칠을 한다.

문제해결 TROUBLESHOOTING

마스킹테이프에 물감 기포가 생기면 알코올로 닦고 나서 스프레이 고착제를 뿌리든지 투명 젯소를 발라준다. 그런 다음 건조시키고 다시 색칠한다.

A. **반발** 마스킹테이프를 표면에 붙인 뒤 그 위에 물감을 칠한다. 물감이 마르면 테이프를 뜯어 표면을 드러낸다. 여러 겹 붙였다 떼면 재미있는 모습이 된다. 다만 물감이 마른 후에 테이프를 붙이고 물감을 칠한다. B. **스테인**(물감이 표면에 그대로 스며드는 것): 물감을 잔뜩 칠한 다음 여분의 물감을 마구 문지른다. 표면과 테이프가 각각 물감을 흡수하면서 재미있는 작품이 만들어진다. C. **글레이즈** 아크릴물감에 글레이징 미디엄을 섞어 테이프 표면에 칠한다. 반짝거리고 투명한 성분 덕에 그 아래에 있는 것이 아름다워 보인다. D. **레이어 칼라** 상상력을 발휘해 블랙 위에 인터퍼런스 물감(Interference paint: 티타늄 막을 입힌 운모 조각을 포함하고 있는 폴리머에멀전)을 칠하는 식으로 여러 조합의 색을 마음껏 칠하라. E. **마른 붓** 건조된 색칠 표면 위 테이프에 마른 붓으로 다른 색을 칠한다. 테이프 가장자리에 새로운 색깔이 묻어 질감이 풍부해진다. F. **메탈리프** 메탈리프를 붙인다(38쪽 참고). 마스킹테이프 뭉치로 여분의 메탈리프를 세게 문지르면 그 아래 텍스처가 드러난다.

크랙클 페이스트Crackle Paste

우리가 좋아하는 페이스트다. 다소 까다롭지만 시간을 들여 배워둘 만한 가치가 있다. 크랙클(균열)의 굵기는 크랙클 페이스트를 얼마나 두껍게 바르느냐에 달려있다. 반드시 딱딱한 바닥재에서 작업해야지, 그렇지 않으면 페이스트가 갈라져 떨어진다.

재료와 도구

크랙클 페이스트
팔레트나이프
작업할 표면
스텐실
물
아크릴물감
붓
종이타월

바닥재

패널
플렉시판

보존력

뛰어남

팁

원하면 아크릴물감으로 크랙클 페이스트를 물들일 수 있다. 페이스트는 20퍼센트 이상 물들지 않는다. 물든 페이스트를 사포로 문질러주면 하얗게 된다.
다른 모습이 궁금하면 다른 브랜드나 다른 종류의 페이스트를 가지고 시도해보라.

1 팔레트나이프로 크랙클 페이스트를 다양한 두께로 바른다.

2 어느 한 부분은 스텐실을 통해 크랙클 페이스트를 바른다. 페이스트를 밤새 건조시킨다. 억지로 건조시켜서는 안 된다. 건조 과정에서 균열이 만들어지기 때문이다.

3 페이스트가 완전히 건조되었으면 표면에 물을 뿌린다. 아크릴물감에 물을 섞어 희석시킨 다음 깨끗한 붓으로 크랙클 페이스트에 칠한다. 물감이 균열에 스며들 것이다.

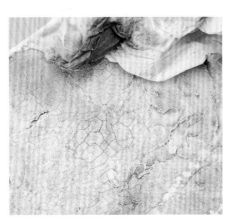

4 종이타월로 표면의 물감을 찍어내듯 닦은 뒤 건조시킨다. 풍부한 디자인을 원하면 이때 원하는 물감을 희석시켜 덧발라도 좋다.

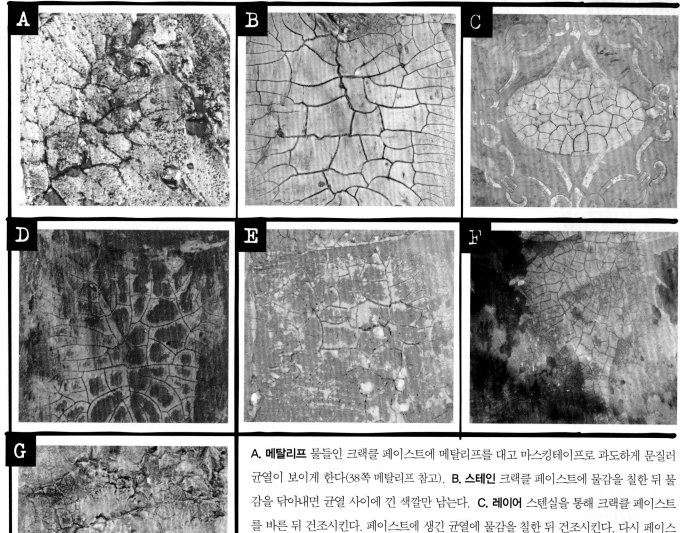

A. **메탈리프** 물들인 크랙클 페이스트에 메탈리프를 대고 마스킹테이프로 과도하게 문질러 균열이 보이게 한다(38쪽 메탈리프 참고). B. **스테인** 크랙클 페이스트에 물감을 칠한 뒤 물감을 닦아내면 균열 사이에 긴 색깔만 남는다. C. **레이어** 스텐실을 통해 크랙클 페이스트를 바른 뒤 건조시킨다. 페이스트에 생긴 균열에 물감을 칠한 뒤 건조시킨다. 다시 페이스트를 바르고 닦아내는 과정을 되풀이한다. D. **사포** 물감으로 물들인 크랙클 페이스트에 색을 덧칠해 건조시킨 뒤 원하는 부분의 물감을 사포로 문지른다. 표면에 글레이즈(입체감을 더하고 칼라를 수정하기 위해 투명하고 얇게 물감 등으로 한 겹 칠하는 것)를 한다. E. **액센트** 폴리머 미디엄에 마이카 파우더를 뿌린 다음 표면에 칠한다. F. **전사** 크랙클 페이스트에 이미지 전사를 한 뒤 건조시킨다. 이미지를 가볍게 사포질해 페이스트의 텍스처가 다시 나타나게 한다. G. **극적 효과** 균열이 생긴 표면에 브론즈와 블랙 글레이즈를 칠한다.

문제해결 TROUBLESHOOTING

크랙클 페이스트가 쪼개진다면 바닥재가 충분히 딱딱하지 않기 때문이다. 더 딱딱한 표면을 이용해 다시 시도해보라.

건조된 크랙클 페이스트 표면에 GAC 200 같은 아크릴릭 폴리머를 칠하면 더욱 굵은 균열이 생겨서 이런저런 물건들을 꽂아두는 용도로 사용할 수 있다.

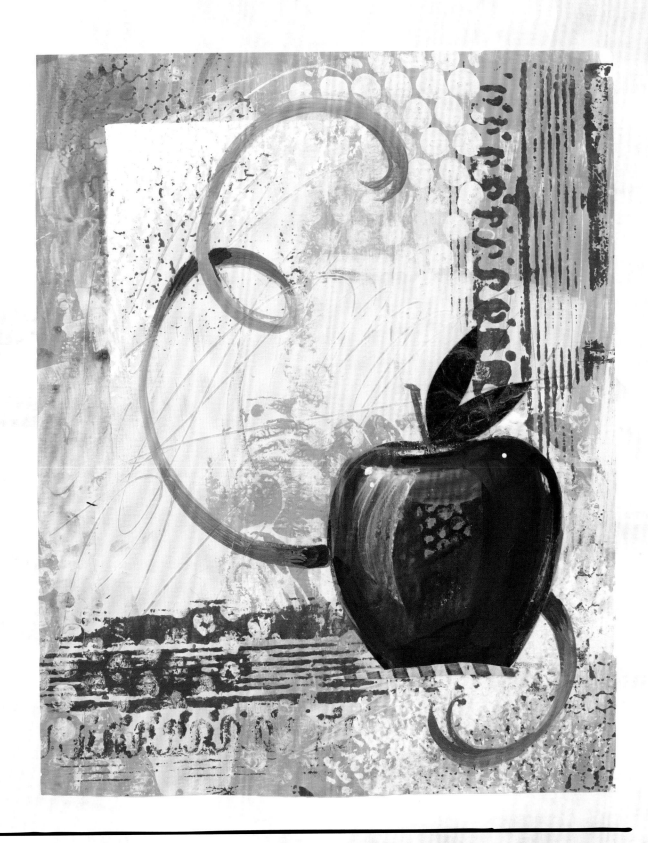

이브에게 사과를Apple for Eve
달린 올리비아 매킬로이.
주요기법 스탬핑(12쪽)

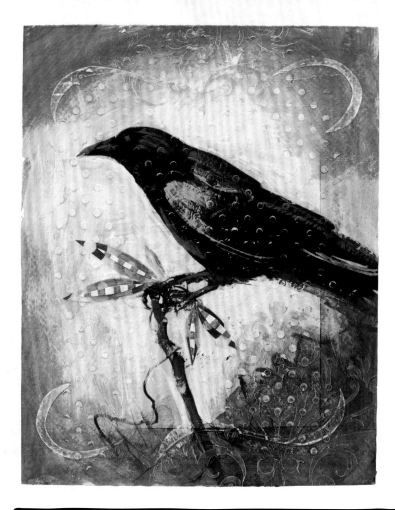

탐색자Seeker

달린 올리비아 매킬로이

주요기법 스텐실(14쪽)

파장Wave Lengths

샌드라 듀런 윌슨

주요기법 알루미늄호일(16쪽)

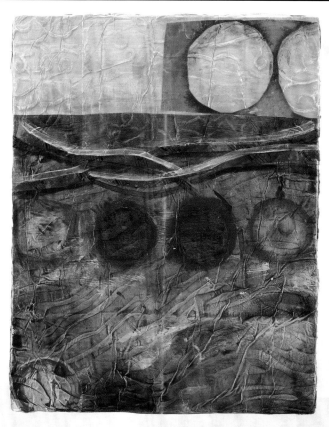

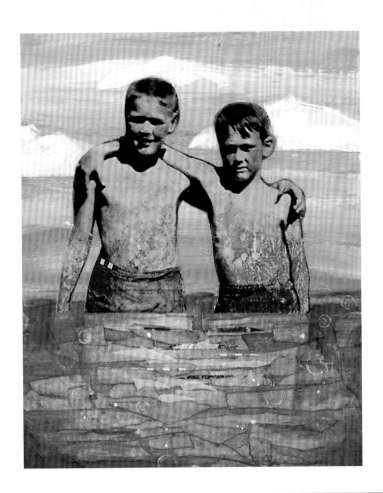

여름날Summer Days
달린 올리비아 매킬로이
주요기법 마스킹테이프(18쪽)

미지의 세계The Final Frontier
샌드라 듀런 윌슨
주요기법 크랙클 페이스트(20쪽)

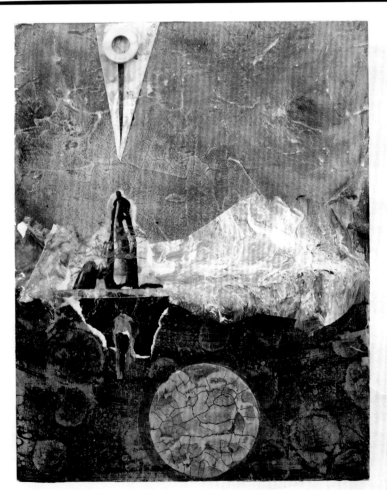

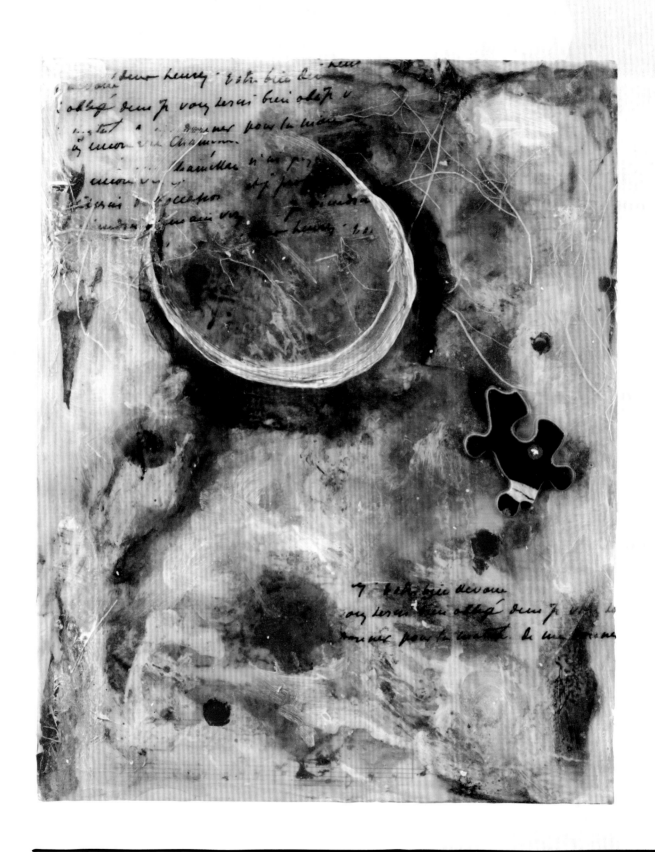

단절된 고리|The Missing Link
샌드라 듀런 윌슨
주요기법 가짜 납화(26쪽)

납화(엔카우스틱)는 왁스로 그림을 그려 깊이 있는 아름다움을 얻을 수 있는 기법이다. 그런데 아크릴물감과 겔을 가지고도 똑같은 효과를 얻을 수 있다. 열쇠는 레이어에 있다. 육안으로 식별할 수 있도록 레이어마다 뭔가를 칠하거나 더해주어야 한다.

1 어떤 레시피로 납화를 만들 것인지 결정한 뒤 준비를 한다. 먼저 바닥재에 바탕칠이나 콜라주를 한다. 표면에 아크릴물감을 방울방울 짜놓는다.

2 물감이 젖었을 때 납화 레시피를 칠한다. 팔레트나이프로 레시피가 물감과 섞이게 펴바른다. 어떤 부분은 다른 부분보다 두껍게 바른 뒤 밤새 바짝 말린다.

3 원하는 모습이 나올 때까지 2단계를 반복한다. 한 층 한 층 덧칠을 하기에는 붓이 편하다. 각 층이 완전히 건조된 뒤 다음 층을 덧칠해야 한다.

4 원하는 물건이나 얇은 종이를 끼워넣기(엠비딩) 위해 표면에 물건을 올려놓고 선택한 레시피를 붓으로 칠한다. 얇은 물건은 레시피를 얇게 바르고, 뭉툭한 물건은 두툼게 발라야 할 것이다. 만족스러우면 일주일쯤 두고 보며 작품이 자리잡히기를 기다린다.

재료와 도구

아크릴물감

바닥재

납화 레시피
팔레트나이프
붓
각종 겔과 미디엄

바닥재

캔버스
패널
종이

보존력

뛰어남

팁

왁스처럼 반무광 마감을 원하면 광택 혼합물을 칠하고 건조시킨 뒤 새틴바니시를 도포한다. 두꺼운 왁스처럼 마감하고 싶으면 무광택 혼합물을 다섯 번쯤 덧칠한다. 매끄러운 표면을 원하면 한 층 한 층 레시피를 칠할 때마다 알코올을 뿌려 기포를 없앤다. 만약 들이붓듯 두껍게 칠하고 싶은데 미디엄이 밖으로 흘러넘치는 것을 원하지 않는다면 가장자리에 마스킹테이프를 두른다. 이렇게 울타리를 만들면 미디엄이 밖으로 흘러넘치는 것을 막을 수 있다.

문제해결 TROUBLESHOOTING

표면이 너무 불투명하면 건조된 표면에 광택 폴리머 미디엄을 덧발라 약간 투명하게 만들 수 있다. 여러 날에 걸쳐 스스로 자리를 잡고 건조되면 그때 바니시를 칠한다.

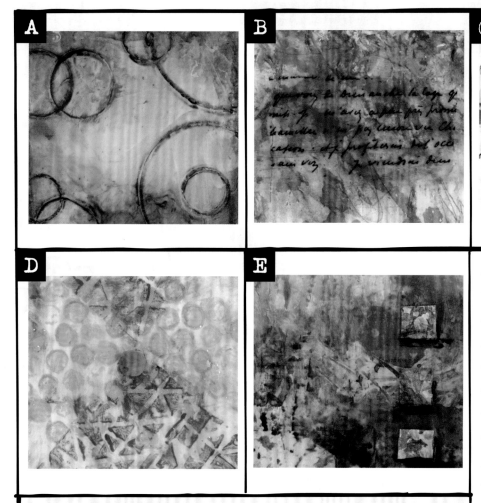

A. **텍스처** 잘 번지는 불투명한 미디엄을 한 번 칠한 뒤 텍스처를 찍는다. 완전히 건조되면 글레이즈를 더한다(74쪽 글레이즈 참고). B. **그리고 덧칠하기** 희석한 투명 젯소를 칠한 뒤 그 위에 연필이나 파스텔로 그림을 그려넣는다. 화장지를 표면에 대고 적당한 정착액을 도포한 다음 투명한 퍼링 미디엄을 한 층 덧칠한다. 스프레이 새틴바니시로 마감처리를 한다. C. **퍼링** 표면에 색칠을 한 다음 물감이 젖은 상태일 때 선택한 레시피를 들이붓듯 칠한다. D. **스탬프** 불투명하고 잘 퍼지는 미디엄을 발라 건조시키고 나서 스탬프를 찍고 마지막으로 무광택 하이 솔리드겔로 마감한다. E. **콜라주** 바탕을 준비한 뒤 팔레트나이프로 광택 소프트겔 미디엄을 두껍게 발라 질감을 만든다. 글레이즈를 한다. 건조 후 불투명한 퍼링 미디엄을 덧칠한 다음 콜라주를 하고, 다시 불투명한 퍼링 미디엄을 덧칠하고 글레이즈한 다음 마지막으로 새틴바니시를 도포한다.

레시피

불투명 퍼링 미디엄 무광택에 흘러내릴 정도로 묽은 미디엄으로 여러 번 덧칠할 때 적당하다. 완성된 표면은 불투명하다. 플루이드 매트(무광택) 미디엄을 20퍼센트 물로 희석해 잘 섞는다(색을 넣으려면 트랜스퍼런트 옐로나 니클 아조골드nickle Azo Gold를 한두 방울 섞는다). 약간의 기포를 살짝 원한다면 칠하기 전에 흔들어준다. 매끄러운 표면을 원하면 살살 저어 가만히 두었다가 들이붓듯 칠한다. 기포가 생기면 표면에 알코올을 뿌린다.

투명 퍼링 미디엄 투명하고 흘러내릴 정도로 묽은 미디엄. 레이어를 모두 보고 싶으면 이 레시피를 이용하라. 광택 소프트겔 미디엄을 줄줄 끊이지 않고 흘러내릴 정도가 될 때까지 물로 희석한다. 트랜스퍼런트 옐로나 니클 아조 옐로를 한 방울 떨어뜨린 뒤 인터퍼런스 블루를 한 방울 떨어뜨린다.

불투명하고 잘 퍼지는 겔 미디엄 표면이 왁스처럼 건조된다. 골든 사의 무광택 하이 솔리드겔 미디엄을 표면에 얇게 퍼지듯 칠한다. 더 잘 퍼지게 하려면 겔에 약간의 물을 섞는다. 더 불투명하게 만들려면 골든 사의 엑스트라 헤비겔이나 몰딩 페이스트를 이용한다. 단 얇게 칠할 것, 그렇지 않으면 너무 탁해진다.

첨가기법 | 겔Gels

겔은 아크릴물감을 조절하는 데 중요한 열쇠다. 다양한 겔을 첨가함으로써 물감을 걸쭉하고 끈끈하게 만들어서 날카롭게 세울 수도, 오일처럼 움직이고 혼합시킬 수도 있다. 특히 광택 소프트겔은 쓸모가 많은 미디엄이다. 물감에 섞으면 건조시간을 지연시키고 분리코팅 역할을 하며, 콜라주를 할 때 풀이나 마감처리용으로 이용할 수 있다. 무광택 미디엄은 불투명한 도막을 입히거나 거친 결을 만들어 그 위에 그림을 그릴 수 있게 해준다. 그외에도 레귤러, 헤비(아크릴물감보다 더 끈적거리는 점도를 가진 겔), 하이솔리드(가장 점도가 강한 겔), 셀프레벨링(흘려넣기만 하면 표면이 평탄해지는 가장 묽은 겔. 심지어 필름처럼 투명한 것도 있다), 엑스트라 헤비 등 종류가 다양하다.

재료와 도구

각종 겔: 광택 소프트겔, 무광택 헤비겔, 광택 하이솔리드겔 , 헤비겔 또는 몰딩 페이스트 그리고 폴리머 미디엄
작업표면
팔레트나이프
아크릴물감
붓
자국을 내는 도구들
사포(선택사항)

바닥재

캔버스, 패널, 수채화용지

보존력

뛰어남

1 팔레트나이프로 헤비겔이나 몰딩 페이스트를 칠한다. 광택 또는 무광택의 겔을 나이프로 이겨 바른 뒤 건조시킨다.

2 물감을 각종 겔과 섞어 붓으로 표면에 얇게 칠한다. 다양한 도구로 표면을 긁어서 아래 레이어가 보이게 한다. 건조시킨 뒤 원하면 사포로 문지르고 나서 글레이즈나 물감을 칠한다.

팁

광택(글로스) 겔은 건조되면 아주 투명해지고, 무광택 겔은 건조되면 불투명해진다. 바니시로 마지막 코팅을 해주면 언제든지 완성된 작품을 광택에서 무광택으로 바꿀 수 있다. 나는 특히 레이어를 여러 층 만들 때 투명한 쪽을 선택하는 편이다. 무광택 겔은 색깔을 더욱 불투명하고 탁해지게 만든다. 광택 겔은 투명하게 건조되어 아래의 레이어가 들여다 보인다.

표면을 매끄럽게 만들려면 주걱이나 팔레트나이프로 겔을 칠한다. 텍스처를 원하면 붓으로 칠한다.

겔 미디엄은 훌륭한 접착제이기도 하다. 접착해야 할 물체의 중량에 맞춰 겔의 농도를 조절하라. 얇은 종이나 가벼운 물체를 접착할 때는 광택 소프트겔이 좋다. 좀 더 무거운 종이나 물체를 접착하려면 레귤러겔을 사용한다. 두꺼운 종이나 물체는 헤비겔로 접착하고, 단추나 메탈처럼 부피가 큰 물체는 에폭시가 최선이다.

문제해결 TROUBLESHOOTING

광택 겔로 작업했는데 생각보다 탁하다면 폴리머 미디엄으로 덧칠해준다.

A. **접착제** 종이를 엠비딩하기 위해 광택 소프트겔을 아크릴물감과 섞어 접착제로 사용한다. B. **그리기** 무광택 소프트겔을 라이트 그린과 혼합해서 칠한 뒤 그 위에 연필로 무늬를 그린다. C. **콜라주** 무광택 하이솔리드겔을 파란색 물감과 혼합해서 콜라주 바탕 위에 칠한다. D. **텍스처** 팔레트나이프를 이용해 레귤러겔을 옐로와 혼합해 질감을 표현한다. 틸(청록색) 글레이즈로 바탕을 완성시킨다. E. **칼라** 무광택 레귤러겔에 물감을 섞어 맨 위에 칠한다. F. **레이어** 콜라주 바탕에 무광택 헤비겔을 펴바른 다음 건조시킨다. 일부에 틸 칼라를 얇게 칠한 뒤 건조한다. 노란색과 무광택 겔을 조화시켜 일부분에 칠한다. G. **투명함** 광택 헤비겔을 물감과 섞어 스펀지를 붙이는 접착제로 이용한다. H. **불투명함** 광택 겔만큼 투명하지 않은 하이솔리드겔을 물감과 섞어 콜라주 위에 칠한다.

첨가기법 | 젯소 Gesso

젯소는 단순한 밑칠용이 아니라 얼마든지 훌륭한 그림의 출발
이 될 수 있다.

1 팔레트나이프나 붓으로 표면에 젯소를 칠한
다. 붓칠을 하면 천과 같은 텍스처가 생기는 반면
팔레트나이프를 이용하면 매끄러운 텍스처가 만
들어진다. 우리는 검정색 젯소를 발라 건조시킨
표면에 흰색 젯소를 칠했다.

2 젯소가 젖었을 때 러버브러시와 자국이 생기
는 도구를 이용해 질감을 나타낸다. 디자인이 만
족스러우면 젯소를 건조시킨다.

재료와 도구

젯소(흰색과 검정색)
작업표면
팔레트나이프
러버브러시나 자잘한 나뭇가지, 꼬챙이,
골판지처럼 자국을 내는 도구들
붓

바닥재

캔버스
패널
수채화용지

보존력

뛰어남

팁

아주 매끄러운 표면을 원하면 젯소를 칠해
건조시킨다. 그런 다음 알코올을 뿌리고
입자가 고운 사포로 문지른다.

문제해결 TROUBLESHOOTING

디자인이 마음에 들지 않으면 젯소를 다시 칠한다. 질감을 만들기 전에 젯소
가 말라버리면 젯소를 다시 칠한 뒤 계속해서 자국을 내거나 찍어서 질감을
표현한다.

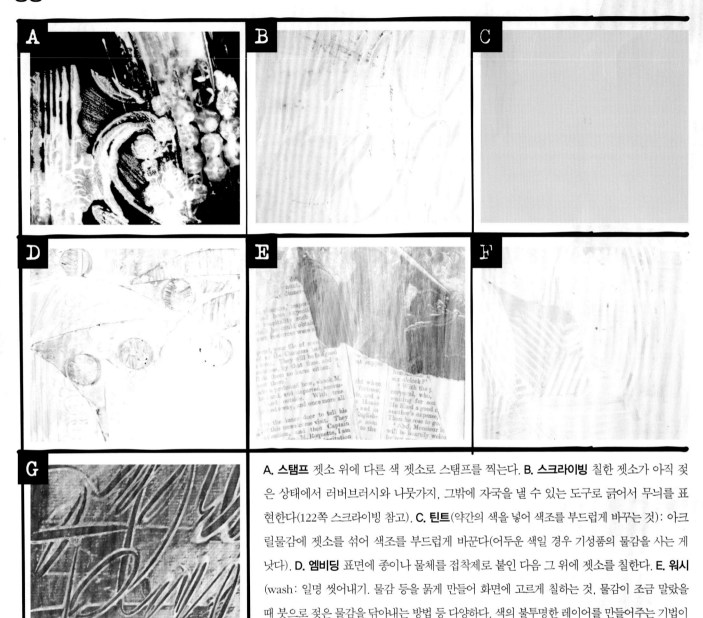

A. **스탬프** 젯소 위에 다른 색 젯소로 스탬프를 찍는다. B. **스크라이빙** 칠한 젯소가 아직 젖은 상태에서 러버브러시와 나뭇가지, 그밖에 자국을 낼 수 있는 도구로 긁어서 무늬를 표현한다(122쪽 스크라이빙 참고). C. **틴트**(약간의 색을 넣어 색조를 부드럽게 바꾸는 것): 아크릴물감에 젯소를 섞어 색조를 부드럽게 바꾼다(어두운 색일 경우 기성품의 물감을 사는 게 낫다). D. **엠비딩** 표면에 종이나 물체를 접착제로 붙인 다음 그 위에 젯소를 칠한다. E. **워시**(wash: 일명 썻어내기. 물감 등을 묽게 만들어 화면에 고르게 칠하는 것, 물감이 조금 말랐을 때 붓으로 젖은 물감을 닦아내는 방법 등 다양하다. 색의 불투명한 레이어를 만들어주는 기법이다): 콜라주 위에 젯소 워시를 해서 표면을 통일시켰다. F. **텍스처** 커피잔의 받침처럼 질감이 있는 소재에 젯소를 칠한다. G. **스테인** 건조된 젯소 표면에 물감을 칠한 다음 표면의 물감을 손가락으로 제거한다.

첨가기법 | 파이버 페이스트 Fiber Paste

파이버 페이스트는 작업하기에 아주 좋은 미디엄이다! 그 위에 물체를 찍을 수도 있고, 모양을 만들거나 부식시키거나 자르고 스텐실도 할 수 있다. 물감도 아주 잘 흡수한다.

재료와 도구

팔레트나이프
파이버 페이스트
작업표면

바닥재

캔버스
패널
비닐랩이나 황산지
수채화용지

보존력

아주 좋음.

팁

파이버 페이스트를 유리판나 황산지 또는 비닐에 칠했다면 건조되었을 때 떼어낸 뒤 잘라내 모양을 만들 수 있다.
건조된 파이버 페이스트에 잉크젯 프린터로 이미지를 프린트한 다음 물을 묻혀 수채화처럼 물감이 번지는 효과를 낼 수 있다. 이미지를 고정시키고 싶으면 스프레이 접착제를 뿌려 접착한 뒤 건조시킨다.

1 작업하는 표면이나 스킨(46쪽 스킨 참고)으로 쓸 비닐랩이나 황산지 표면에 팔레트나이프로 파이버 페이스트를 바른다. 파이버 페이스트가 젖었을 때 원하는 텍스처를 만든다. 파이버 페이스트를 완전히 건조시킨다.

2 스킨을 만들 목적이라면 비닐랩이나 황산지를 제거한다.

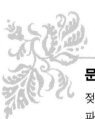

문제해결 TROUBLESHOOTING

젖었을 때 물감을 칠하면 곤죽이 되기 때문에 완전히 건조시켜야 한다.
파이버 페이스트에 프린트를 하려면 디지털 그라운드(digital ground : 비교적 평평한 표면을 프린트가 잘 되는 표면으로 바꿔주는 미디엄. 아크릴릭 스킨, 메탈, 특별한 종이 등에 사용할 수 있으며, 프린트된 이미지를 더욱 선명하고, 색감도 좋아지게 해준다)가 (37쪽 드로잉 그라운드 참고) 더욱 선명한 이미지를 보장해준다.

A. **마음껏 시도하기** 물감을 칠하거나 부식시키거나 파티나를 바르거나 파스텔을 칠해보라. B. **믹스** 마이카(운모)같은 독특한 표면에 파이버 페이스트를 덧바른다. C. **프린트** 종이에 파이버 페이스트를 얇게 바른 뒤 잉크젯 프린터를 이용해 이미지를 인쇄한다. D. **자르기** 파이버 페이스트를 원하는 모양으로 자르거나 파이버 페이스트에서 어떤 모양을 오려낸 다음 그 구멍에 물감 섞은 겔을 채워넣는다. E. **몰드** 고무로 만든 틀로 파이버 페이스틀 찍어낸다. F. **엠비딩** 파이버 페이스트가 젖었을 때 말린꽃이나 파우더 마이카, 실 따위를 뿌린다. G. **틴트** 기법을 시작하기 전에 파이버 페이스트에 색을 섞는다. H. **스텐실** 스텐실에 페이스트를 칠해 재미있는 바탕을 만든다. 페이스트에 먼저 색을 섞거나 스텐실한 이미지가 건조된 후 색칠을 한다.

시중에서 독특한 겔, 가령 퍼미스 겔, 글래스 비드겔, 파이버 페이스트, 마이카 칩 등을 구입할 수도 있지만 겔이나 젯소, 페이스트나 미디엄에 특정 성분을 더해 나만의 겔을 만들 수 있다. 다양한 크기의 모래 알갱이나 톱밥, 깨진 조개 껍데기, 고양이 깔짚을 접착제와 섞어 질감을 표현할 수 있다. 단, 이런 기법들은 흥미롭지만 순수예술작품에 사용하기에는 다소 무리가 있다.

재료와 도구

붓
아크릴물감
작업표면
각종 겔: 레귤러겔, 폴리머 미디엄, 헤비겔.
팔레트나이프
스텐실
고양이 깔짚
박엽지
스펀지 스탬프
모래
아크릴릭 스프레이
공예풀

바닥재

캔버스
패널
수채화 용지

보존력

우드펄프나 커피 같은 식재료는 탄닌 성분이 많아서 보존력이 좋지 않다.

팁

다양한 미디엄을 가지고 시도해보라. 단 식품과 식물재료는 보존력이 떨어진다. 고양이 깔짚이 모두 똑같지는 않으므로 종류에 따라 결과가 달라질 수 있다.

1 표면을 원하는 대로 색칠한다. 팔레트나이프를 이용해 스텐실 틈으로 레귤러겔을 칠한다. 스텐실을 걷어내고, 겔이 굳기 전에 스텐실을 닦아둔다.

2 겔 위에 고양이 깔짚을 뿌린다.

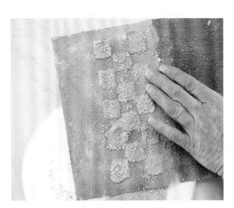

3 손가락으로 겔 위의 고양이 깔짚을 가볍게 누른 뒤 건조시킨다. 남은 고양이 깔짚은 털어낸다.

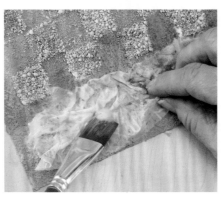

4 한쪽 표면에 폴리머 미디엄을 칠한다. 폴리머 미디엄에 박엽지를 꾹꾹 눌러 붙인다. 박엽지를 붙일 때 텍스처를 만들기 위해 손으로 마구 구긴다. 붓을 폴리머 미디엄에 담갔다 박엽지 위에 칠해 표면에 달라붙게 한다.

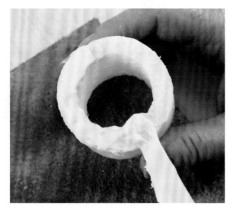

5 팔레트나이프로 레귤러겔 또는 헤비겔을 스펀지 스탬프에 칠한다.

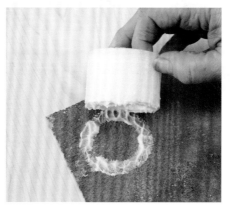

6 겔이 묻은 스탬프를 표면에 찍는다.

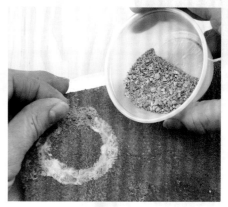

7 겔 위에 모래를 뿌린다.

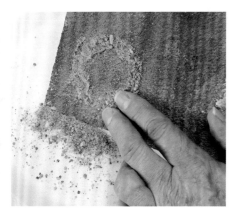

8 손가락으로 모래를 가볍게 두드려 고착시킨다. 겔이 마르면 남은 모래를 털어낸다.

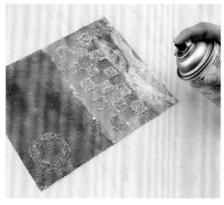

9 표면의 겔이 완전히 건조되었는지 확인한다. 모래 보호를 위해 아크릴릭 스프레이를 분사한다.

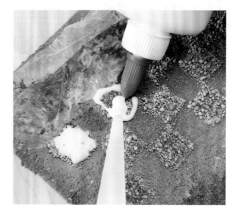

10 고양이 깔짚에 보호막을 입히기 위해 가장자리를 돌아가며 공예풀을 짜놓는다. 팔레트나이프를 이용해 풀을 가운데로 퍼지게 한 뒤 건조시킨다. 자신이 원하는 작업을 계속한다.

문제해결 TROUBLESHOOTING

원하는 텍스처가 나오지 않을 때는 긁어버리고 다시 하라.

고양이 깔짚에 공예풀을 바를 때 일단 모양을 따라 가장자리에 바른 뒤 안쪽으로 가볍게 밀 듯 바르는 게 좋다. 너무 세게 바르면 고양이 깔짚이 표면에서 떨어진다.

A. **거칠거칠한** 젯소에 거친 톱밥을 첨가한다. B. **깊은 질감** 무광택 미디엄 위에 고양이 깔짚을 뿌린다. C. **우둘투둘** 광택 소프트겔에 거친 모래를 첨가한다. D. **매끄러움** 물과 무광택 미디엄에 고운 모래를 첨가한다. E. **어두움** 폴리머 미디엄에 카르보런덤(탄화규소)을 첨가한다. F. **카페인 향기** 헤비겔에 커피가루를 첨가한다. G. **허브** 생잎사귀든 인스턴트든 허브티를 소프트겔에 첨가한다. H. **와일드** 레귤러겔에 작은 유리구슬을 첨가한다. J.**소프트** 폴리머 미디엄 위에 종잇조각을 첨가한다.

드로잉 그라운드 Drawing grounds

광이 나는 부분과 그렇지 않은 부분이 섞여있는 표면에 그림을 그리거나 글씨를 쓰고 싶었던 적이 있는가? 그럴 때 얇게 그라운드(gound: 보통 젯소 따위로 밑칠을 하는 표면, 가장 흔히 흰색이지만 어떤 색이든 무방하다)를 해주면 표면에 결도 생기고, 엷게 워시도 할 수 있으며, 파스텔이나 색연필, 연필로 그림을 그릴 수도 있다.

재료와 도구

붓
그라운드: 투명 젯소, 앱소번트 그라운드
absorbent ground. 파스텔 그라운드
작업표면
아크릴물감
소프트파스텔 또는 오일파스텔
색연필

바닥재

캔버스
패널
수채화용지

보존력

우수하다

팁

그라운드를 엷게 칠하되 하얗고 뿌옇게 보이지 않도록 여분의 칠은 닦아낸다.

1 붓으로 표면에 엷게 그라운드를 칠한 다음 건조시킨다.

2 아크릴물감이나 페이스트, 색연필을 가지고 색칠을 하거나 그림을 그린다.

문제해결 TROUBLESHOOTING

표면이 흐리게 보인다면 너무 많이 칠한 것이다. 팁에서 설명한 대로 한다면 괜찮을 것이다.

응용 VARIATIONS

A. 워시 그라운드에 엷게 칼라 워시를 한다. **B. 그리기** 연필이나 색연필로 그림을 그린다. **C. 조합** 콜라주 표면에 그림과 색칠을 한다.

첨가기법 │ 메탈리프Metal Leaf

여기 작품을 화려하게 꾸며주는 색다른 기법이 있다. 전통적인 방식으로도 메탈리프를 입힐 수 있지만 결과를 예측하기 어려운 방법을 택하는 편이 훨씬 재미있다.

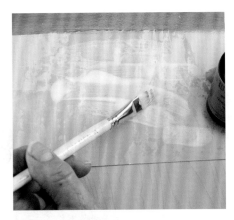

1 원할 경우 표면에 색칠한 뒤 건조시킨다. 깨끗한 붓으로 표면에 접착제를 얇게 바른다. 접착제가 덜 말라 투명하게 끈적거릴 때 2단계로 넘어간다.

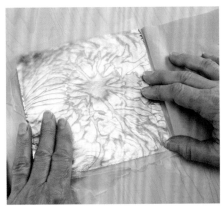

2 납지를 메탈리프 위에 올려놓는다. 마찰이 생기게 손으로 납지를 문지른다. 납지를 들어 올릴 때 메탈리프도 달려 올라와야 한다.

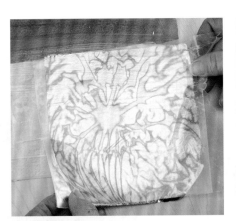

3 메탈리프를 접착제 바른 표면에 내려놓고 납지가 반듯하게 펴지도록 손으로 문지른다. 납지를 떼어낸다.

4 원하는 부분을 모두 뒤덮을 때까지 2단계와 3단계를 반복한다(납지의 반투명한 부분 덕분에 메탈리프를 깔끔하게 줄맞춰 붙이는 데는 문제가 없다). 깨끗하게 말린 붓으로 가장자리 여분을 정리한 뒤 메탈리프 실러를 칠한다.

재료와 도구

붓
작업표면
아크릴물감
골드리프(금박)처럼 잘 붙는 재료
접착제/고무풀이나 스틱형 풀, 혹은 스프레이 접착제
납지
메탈리프
못 쓰는 스텐실
마스킹테이프

바닥재

캔버스
메탈
패널
종이
플렉시판
물체

보존력

고무풀과 스틱형 풀은 지속력이 떨어진다.

팁

납지는 메탈리프를 다루는 데 큰 역할을 한다. 한 번 사용한 납지는 더 이상 메탈리프에 달라붙지 않으므로 새 납지로 교체해야 한다.
메탈리프가 변색되는 것을 막으려면 메탈리프 실러(도료)를 발라준다. 메탈리프 대신 중국식 금박지Joss paper를 사용해도 된다. 중국식 금박지에는 윤을 내거나 뒷면을 긁어서 자국을 낼 수도 있다.
마이카 파우더 또한 재미있는 재료이다. 파우더를 끈끈한 풀에 뿌린 뒤 건조시킨다. 깨끗하게 말린 붓이나 축축한 헝겊으로 여분의 가루를 털어낸다.

문제해결 TROUBLESHOOTING

스프레이 접착제를 지나치게 뿌리면 끈끈한 웅덩이가 생겨서 잘 마르지 않는다.
표면에서 접착제를 뿌리고 싶지 않은 부분은 단단히 가리도록 한다.

5 표면에 풀을 칠한다(우리는 안전한 방법을 소개하고 있지만 못 쓰는 스텐실이 있으면 스텐실을 통해 스프레이 접착제를 분사해 끈적끈적한 무늬를 만들어도 좋다).

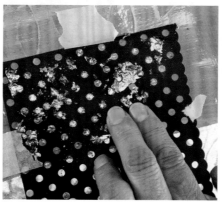

6 마스킹테이프로 스텐실을 바탕면에 확실히 붙인다. 1~4단계의 방법대로 메탈리프 시트를 스텐실 위에 붙인다. 손가락으로 메탈리프를 문질러 스텐실 구멍 안에 잘 붙게 한다.

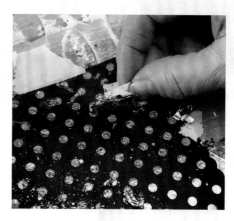

7 뭉친 마스킹테이프로 여분의 메탈리프를 제거한다. 스텐실을 떼고 작업을 계속한다.

응용 VARIATIONS

A. 문질러대기 메탈리프를 질감 있는 표면에 붙인 뒤 마스킹테이프로 문지른다. **B. 스탬프** 스탬프에 풀을 발라 표면에 찍는다. 그 위에 메탈리프를 붙인 다음 마스킹테이프로 여분의 메탈리프를 문질러 제거한다. 메탈리프는 풀 묻은 곳에만 달라붙는다. **C. 스프레이** 구멍이 있는 물건을 표면에 깔고 스프레이 접착제를 분사한다. 그 위에 메탈리프를 대고 마스킹테이프로 문지른 뒤 여분의 리프를 제거한다. 메탈리프는 풀이 묻은 곳에만 달라붙는다. **D. 글레이즈** 글레이즈 미디엄을 물감에 섞은 뒤 메탈리프에 칠하면 외관이 달라진다. **E. 표면** 벌랩(부대용으로 쓰는 올이 굵은 누런 삼베)이나 레이스처럼 질감 있는 표면에 이 기법을 적용한다. **F. 그리거나 쓰기** 눌러 짜는 병에 메탈리프 접착제를 넣어 그것으로 그림을 그린다. 앞에서 설명한 대로 메탈리프를 그 위에 내려놓고 문지른 뒤 남은 것은 제거한다.

39

역사 수업History lesson
샌드라 듀런 윌슨
주요기법 겔(28쪽)

사이렌Sirena
달린 올리비아 매킬로이
주요기법 젯소(30쪽)

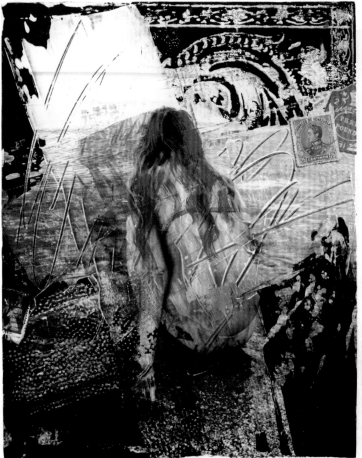

40

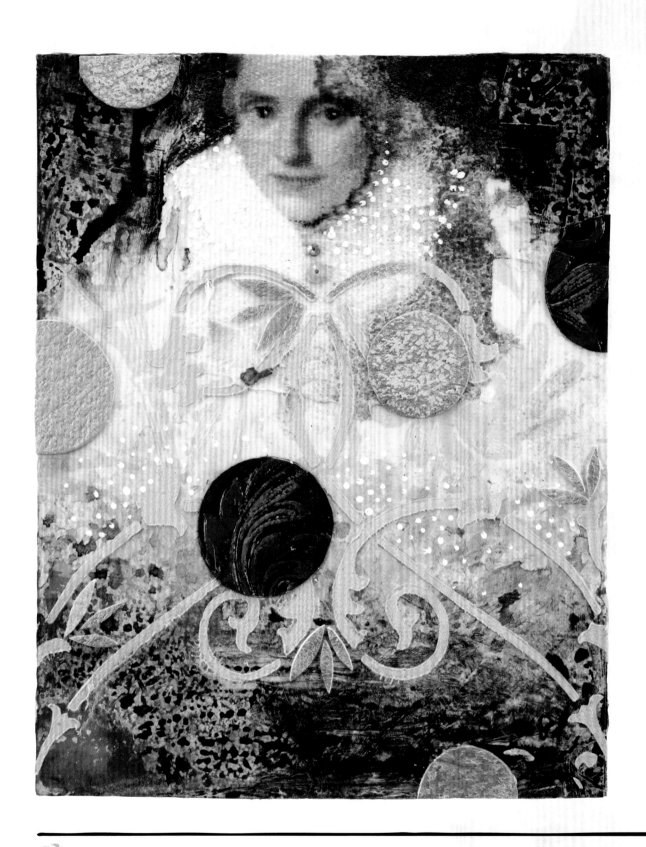

꿈의 형태Dream Shape
달린 올리비아 매킬로이
주요기법 파이버 페이스트 (32쪽)

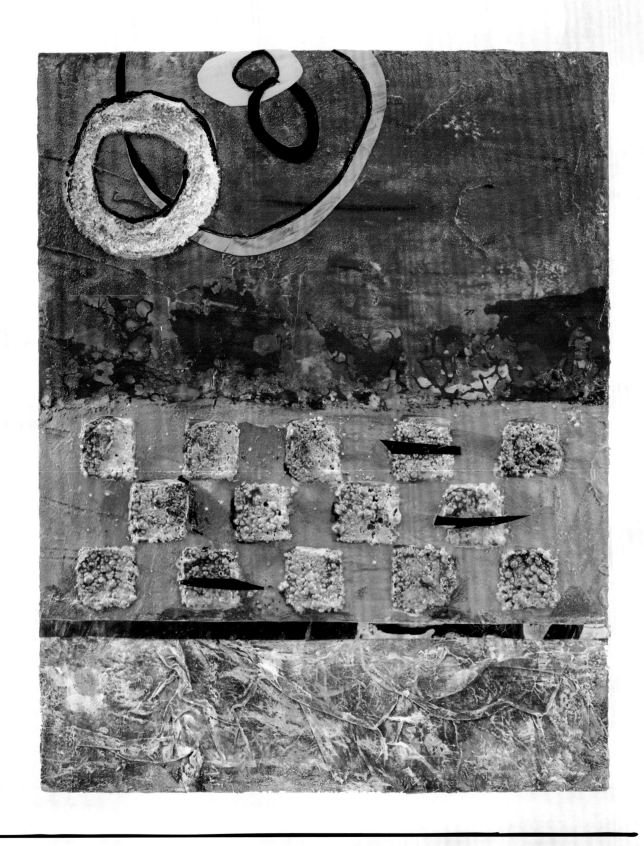

인생의 게임The Game of Life
샌드라 듀런 윌슨
주요기법 나만의 특별한 겔(34쪽)

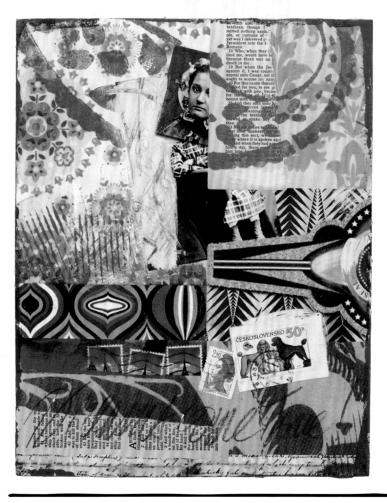

꿈은 이루어진다 Dream come true

달린 올리비아 매킬로이

주요기법 드로잉 그라운드(37쪽)

진지한 남자 Serious man

달린 올리비아 매킬로이

주요기법 메탈리프(38쪽)

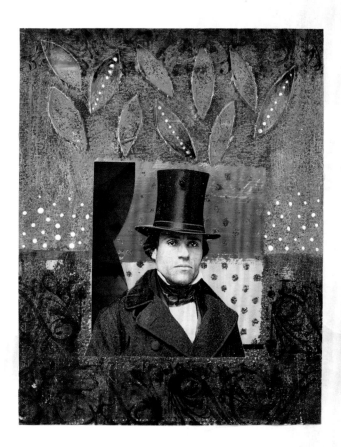

43

첨가기법 | 페이스트 Pastes

몰딩 또는 모델링 페이스트는 종류가 다양하다. 라이트, 하드, 플렉서블, 모래처럼 거친 코어스 페이스트, 그리고 레귤러 페이스트다(20쪽 및 32쪽에서 본 크래클 페이스트와 파이버 페이스트는 따로 구분된다). 페이스트는 불투명 정도가 다양하다. 질감이 있는 바탕에 페이스트를 칠한 다음 그 위에 색칠 작업을 할 수도 있고, 페이스트에 물감을 섞을 수도 있다. 물감으로 색도 입히고 아름답게 글레이즈도 할 수 있다. 페이스트는 팔레트나이프나 스파튤라로 칠하는 게 좋다.

재료와 도구

팔레트나이프
페이스트: 하드, 플렉서블, 라이트몰딩
아크릴물감
작업표면
스텐실
종이타월
붓
글레이징 미디엄

바닥재

페이스트에 따라 적당한 표면을 선택한다.
캔버스
패널
종이
플렉시판

보존력

뛰어남

팁

1 라이트몰딩 페이스트에 아크릴물감(코발트색)을 섞어 한쪽 면에 칠하고, 다른 면에 아크릴물감(마젠타)을 섞은 플렉서블몰딩 페이스트를 칠한다.

2 스텐실을 이용해 하드몰딩 페이스트와 라이트몰딩 페이스트를 바른다.

플렉서블몰딩 페이스트와 라이트몰딩 페이스트는 캔버스에 가장 적당하고, 하드몰딩 페이스트는 무게 때문에 튼튼한 지지대를 받쳐줘야 작업이 가능하다. 다만 작업면이 그다지 크지 않으면 하드 페이스트라도 캔버스나 종이에 사용할 수 있다.

자국을 내는 도구로 다음과 같은 물건들을 이용해보라. 이쑤시개, 젓가락, 플라스틱 포크, 팔레트나이프, 플라스틱 병뚜껑, 연필 끝, 붓, 오돌토돌 요철이 있는 도구, 스펀지. 그 외 당신 눈에 띄는 많은 도구들.

3 원하는 물감에 글레이징 미디엄을 섞는다(나는 마젠타 쪽에 오렌지 글레이즈, 코발트 쪽에는 그린 글레이즈를 칠했다). 필요하면 종이타월로 글레이즈를 닦아낸다.

4 동그라미 모양에 글레이즈나 물감을 얇게 칠한다. 살짝 건조시킨 뒤 틈새에 물감이 남도록 표면을 닦아낸다. 몰딩 페이스트, 물감, 글레이즈 순서로 작업을 몇 겹 더할 수도 있다.

글레이즈를 한 뒤 건조시킨 페이스트에서 일부 색깔을 제거하고 싶으면 물감을 섞지 않은 글레이징 미디엄을 그 부위에 칠하고 축축한 천으로 문질러라. 글레이징 미디엄이 지우개와 같은 역할을 한다.

문제해결 TROUBLESHOOTING
페이스트는 건조되면 30퍼센트쯤 줄어든다. 수축을 감안해 두껍게 바른다.

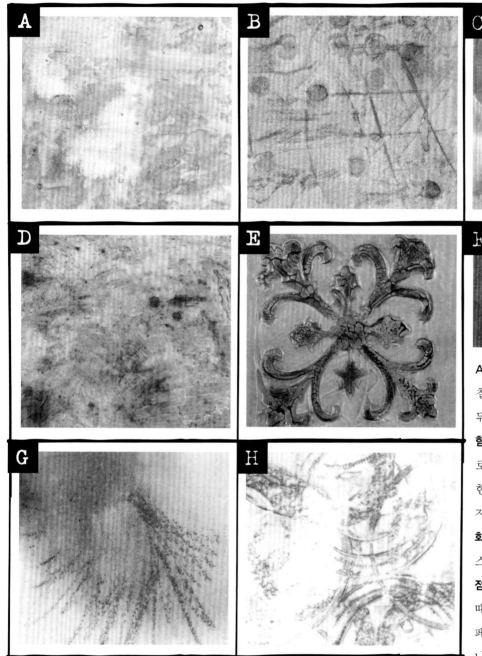

A. **칼라** 하드몰딩 페이스트에 블루를 섞어 칠한다. 부분부분 물감을 섞지 않은 채 칠한 뒤 그 위에 마젠타 글레이즈를 한다. B. **화려함** 라이트몰딩 페이스트가 젖었을 때 연필로 자국을 낸다. 페이스트가 건조되면 희석한 이리데슨트(각도에 따라 색깔이 변하는 무지개빛) 브론즈 물감을 분무한다. C. **그레이트화이트** 바탕의 어느 한 쪽에 라이트몰딩 페이스트를 칠해서 새하얗게 만들어준다. D. **반점 만들기** 플렉서블몰딩 페이스트가 젖었을 때 안료가루를 뿌린다. E. **엠보스** 젖은 몰딩 페이스트에 스펀지 스탬프를 찍어 질감을 나타낸다. F. **스탬프** 스탬프에 라이트몰딩 페이스트를 칠해 표면에 찍는다. G. **그리기** 거친 몰딩 페이스트는 수채화용지처럼 그리기에 적절한 표면을 만들어준다. H. **마음껏 시도하기** 다양하게 혼합한 페이스트에 물건을 눌러 찍는다. 페이스트가 건조된 후 블루 글레이즈를 덧바른다.

독특한 성질을 가진 페이스트

라이트몰딩 페이스트는 공기구멍이 많고 투과성이 좋다. 광택제를 잘 흡수하고 조각하기도 쉬워 아름다운 질감을 표현할 수 있다. 가볍기 때문에 넓은 면을 작업하는 데도 좋다. 또한 무엇과도 혼합하기 좋은 흰색이다. 레귤러몰딩 페이스트는 더 무겁고 흡수성이 떨어진다. 나이프를 사용해 질감을 부여한 뒤 그 위에 글레이즈를 바르면 아름답게 표현할 수 있다. 얇게 바르면 투명하다. 플렉서블몰딩 페이스트는 레귤러와 비슷하지만 캔버스에 사용하는 것이 좋다. 거친 몰딩 페이스트는 라이트몰딩 페이스트와 성질이 비슷한데 모래가 든 것 같은 오돌토돌한 질감을 표현한다. 워시를 하면 종이처럼 흡수한다. 하드몰딩 페이스트는 무겁고 매우 불투명하다. 사포질이나 조각을 할 때 주로 사용하며 접착성은 없다.

45

스킨은 물감이나 겔로 만드는 시트다. 이 기법을 응용하면 수없이 다양하고 새로운 결과를 만들어낼 수 있다. 작업자들은 미디엄 하나로 자신이 만들어내는 수많은 결과에 대해 새삼 놀랄 것이다.

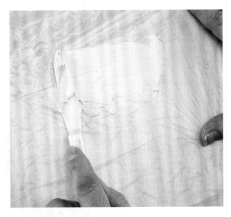

1 깨끗한 유리에 비닐을 깔고 그 위에 물감이나 겔, 파이버 페이스트를 펴바른다. 만약 미디엄에 물체를 끼워넣고(엠비딩) 싶으면 바로 이때 해야 한다. 그 다음 미디엄을 완전히 건조시킨다. 두께에 따라 하루 이상 걸릴 수 있다.

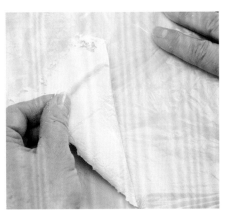

2 표면에서 스킨을 부드럽게 떼어낸다. 너무 얇으면 미디엄을 한 번 더 칠한다.

재료와 도구

팔레트나이프
물감, 겔 혹은 파이버 페이스트
유리
비닐랩 또는 비닐로 된 화가용 방수포
단추, 콩, 꽃꽂이용 철사 같은 물체

바닥재

스킨을 다음과 같은 표면에 붙일 수 있다.
캔버스
메탈
패널
종이
플렉시판
널빤지

보존력

뛰어남

팁

공예용 물감은 대체로 접착제가 적게 들었으므로 미디엄으로 셀프레벨링 겔(아주 묽어서 저절로 수평이 맞춰지는 겔. 건조되면 투명한 필름처럼 보인다)을 한 층 덧발라줄 필요가 있다. 아주 얇은 스킨을 만들려면 주방에서 흔히 볼 수 있는 폴리프로필렌 도마를 이용해보라.

문제해결 TROUBLESHOOTING

스킨이 충분히 두껍지 않으면 유리나 비닐에서 떼어낼 때 찢어지기 쉽다. 소프트겔이나 투명 셀프레벨링 겔을 한 겹 덧칠하면 두꺼워진다. 반드시 완전히 건조시킨 후 스킨을 떼어내야 한다.

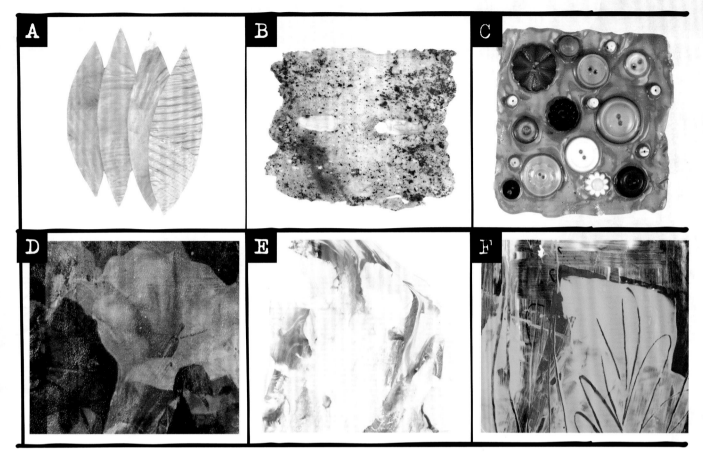

A. **오리기** 스킨을 오려 작품에 붙인다. B. **녹** 녹슨 표면에 소프트겔을 바른다. 겔이 완전히 건조된 후 표면에서 뜯어낸다. 겔 표면에 녹이 달라붙어 있을 것이다. C. **엠비딩** 겔이나 물감 위에 단추나 모래, 구슬, 막대기 등을 붙인 다음 건조시킨다. 작품에 입체감을 주는 가장 쉬운 방법이다. D. **프린트** 스킨을 만든 다음(얇을수록 좋다) 거기에 디지털 그라운드를 칠한다. 완전히 건조된 그라운드는 잉크젯 프린터를 이용해 프린트를 할 수 있다. E. **들이붓기** 물감을 표면에 들이붓고 그 위에 다른 색깔 물감을 짜놓는다. 이쑤시개를 이용해 무늬를 그리거나 소용돌이를 만든다. F. **그림 그리기** 캔버스에 그림을 그리듯 스킨 표면에 이미지를 그린다. 만약 물감이 묽으면 겔을 한 겹 덧바른다.

첨가기법 | 스프레이 웨빙Spray Webbing

크릴론 사에서 판매하는 금색, 흑색, 은색의 웨빙 스프레이를 마감재로 사용하면 대리석 같은 질감이 난다.

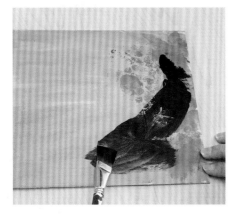

1 물감을 칠한 표면에 거미줄 모양을 만들 것이다. 우리의 의도를 확실히 보여주기 위해 뚜렷하게 대비되는 색을 골랐다.

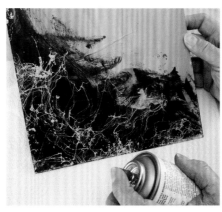

2 야외나 환기가 잘되는 곳을 골라 작업표면 아래 종이타월이나 신문을 깐다. 표면에 웨빙 스프레이를 뿌린다. 거미줄 자국을 완전히 건조시킨 후 마감처리한다.

재료와 도구

붓
아크릴물감
작업표면
크릴론 사 웨빙 스프레이
종이타월이나 신문

바닥재

캔버스나 천
메탈
마일라(Mylar: 듀퐁 사에서 개발한 강화폴리에스테르 필름)
패널
종이
플렉시판

보존력

좋은 편

팁

스프레이는 야외에서 사용해야 한다. 웨빙 스프레이는 공중에 분사한 뒤 아래로 떨어지면서 표면에 묻게 하는 방법이 가장 좋다. 작업표면을 바닥에 내려놓고 위에서 분사하는 방법도 있다. 웨빙 스프레이를 표면 전체에 뿌릴 게 아니라면 다른 부분은 신문으로 가려서 용액이 묻지 않게 한다.

문제해결TROUBLESHOOTING

웨빙 스프레이를 분사했을 때 거미줄 모양이 생기는 대신 뒤엉켜서 뭉쳐졌다면 지나치게 가까이 대고 분사했을 가능성이 높다. 되도록 멀리 떨어져서 사용하는 게 좋다.

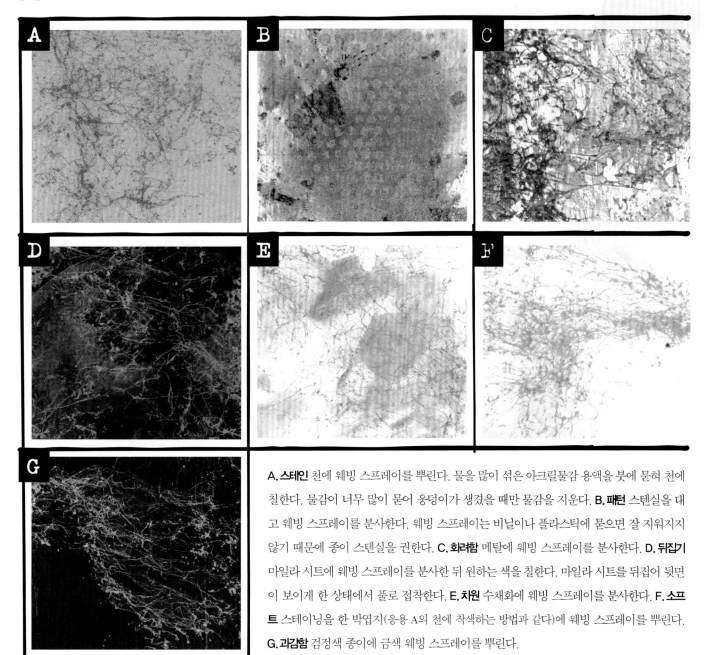

A. **스테인** 천에 웨빙 스프레이를 뿌린다. 물을 많이 섞은 아크릴물감 용액을 붓에 묻혀 천에 칠한다. 물감이 너무 많이 묻어 웅덩이가 생겼을 때만 물감을 지운다. B. **패턴** 스텐실을 대고 웨빙 스프레이를 분사한다. 웨빙 스프레이는 비닐이나 플라스틱에 묻으면 잘 지워지지 않기 때문에 종이 스텐실을 권한다. C. **화려함** 메탈에 웨빙 스프레이를 분사한다. D. **뒤집기** 마일라 시트에 웨빙 스프레이를 분사한 뒤 원하는 색을 칠한다. 마일라 시트를 뒤집어 뒷면이 보이게 한 상태에서 풀로 접착한다. E. **차원** 수채화에 웨빙 스프레이를 분사한다. F. **소프트** 스테이닝을 한 박엽지(응용 A의 천에 착색하는 방법과 같다)에 웨빙 스프레이를 뿌린다. G. **과감함** 검정색 종이에 금색 웨빙 스프레이를 뿌린다.

첨가기법 | 종이 뜯어내기 Pulled Paper

이 기법은 그런지 룩(grunge look : 지저분한 스타일로 자유스러움을 표현하는 룩)을 표현하는 데 제격이다. 포스터를 여러 번 뗐다 붙인 것처럼 벽면에 여러 겹의 포스터 자국이 남아있는 듯한 효과를 준다.

재료와 도구

붓
아크릴물감
작업할 표면
팔레트나이프
소프트겔
프린트한 이미지나 신문.
본 폴더(bone folder: 주름을 잡을 때 눌러주는 끝이 뭉툭한 도구)나 숟가락처럼 문지르기 좋은 도구

바닥재

캔버스
패널
수채화 용지

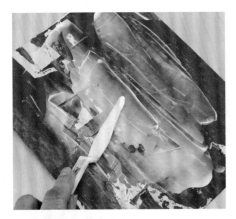

1 작업할 표면에 색칠한 뒤 붓이나 팔레트나이프로 소프트겔 미디엄을 얇게 칠한다.

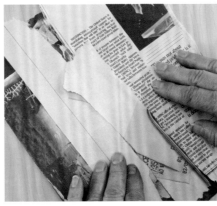

2 그 위에 프린트한 이미지나 신문을 엎어서 표면에 대고 손으로 30초가량 힘껏 문지른다.

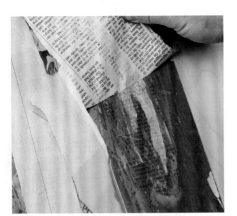

3 종이를 뜯는다. 종이 일부가 찢어지면서 표면에 박힌 글자나 이미지가 보일 것이다. 더 많이 박히게 하고 싶으면 종이를 더 오래 붙였다가 뗀다. 종이를 더 많이 뜯어내고 싶으면 손가락에 물을 묻혀 살살 문지른 다음 뜯어낸다. 표면을 완전히 건조시킨 후 다음 단계로 넘어간다.

보존력

프린트 이미지나 신문은 시간이 지나면서 색이 변하는 것을 막기 위해 UV바니시로 마감 칠을 한다.

팁

입체감을 살리려면 바셀린 기법(90쪽)과 결합시켜 시도해보라. 종이를 찢는 시점은 계절이나 날씨에 따라 달라진다. 덥고 건조한 기후일 때는 더 빨라질 것이다. 단순한 재미를 위해 표면에 색칠을 하거나 스탬프를 찍는 방법도 시도해보라.

응용 VARIATIONS

A

A. 레이어링 다양한 이미지를 이용해서 원하는 만큼 같은 방법으로 반복한다.

문제해결 TROUBLESHOOTING

겔을 너무 두껍게 바르면 종이를 문지를 때 종이가 들고 일어난다. 겔을 너무 얇게 바르면 쉽게 건조해 종이가 단단히 접착되지 않을 수 있다. 원하는 이미지는 반대로 찍혀 나올 것이다. 컴퓨터에서 이미지를 뒤집어 프린트하거나 디자인을 반대로 하라.

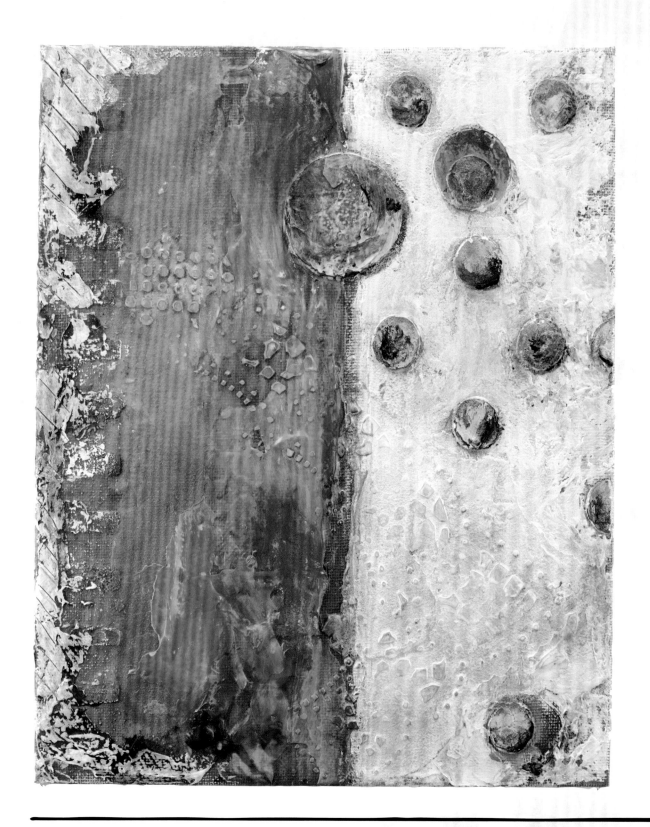

비행의 즐거움The Joy of flight

샌드라 듀런 윌슨

주요기법 페이스트(44쪽)

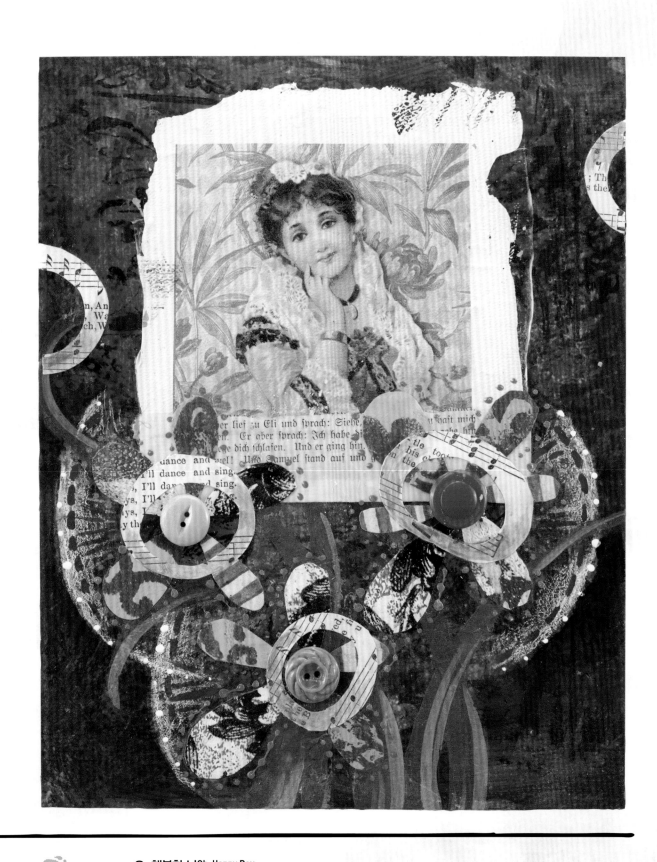

오, 행복한 날Oh, Happy Day

달린 올리비아 매킬로이

주요기법 스킨(46쪽)

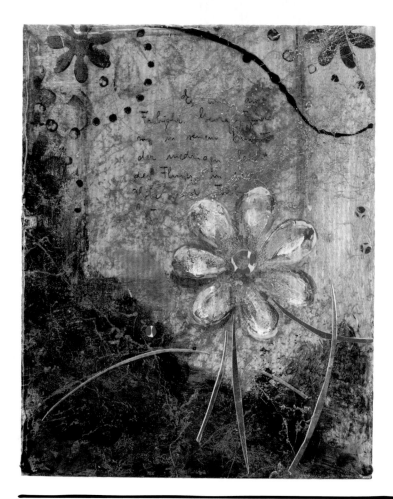

자연의 연결망Nature's web
샌드라 듀런 윌슨
주요기법 스프레이 웨빙(48쪽)

기억들Memories
달린 올리비아 매킬로이
주요기법 종이 뜯어내기(50쪽)

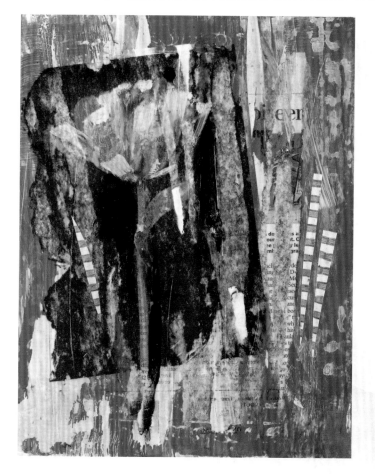

53

겔스트링Gel String

타르 겔은 골든 사에서 만든 독특한 제품이다. 리퀴텍스 사에서도 스트링 겔이라고 부르는 제품을 만든다. 둘 다 겔이 끈처럼 늘어지는 특성을 지닌다. 물감과 섞어 쓸 수도 있고, 확실한 반발효과를 내기 위해 쓸 수도 있다.

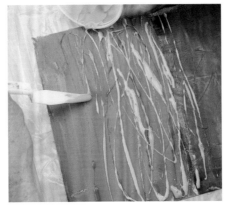

1 겔스트링 미디엄 1온스(28g)를 작은 플라스틱 용기에 담는다. 용기마다 플루이드 아크릴물감을 1~3 방울씩 떨어뜨린 뒤 색깔이 나올 때까지 충분히 젓는다. 용기의 뚜껑을 덮고 2시간쯤 그대로 둔다.

2 표면을 원하는 색으로 칠한 뒤 건조시킨다. 팔레트나이프를 원하는 색 겔스트링에 담근다. 용기를 손에 쥔 채 표면 가까이로 기울인 다음 팔레트나이프를 움직여 밖으로 흘려보낸다. 겔스트링이 가느다란 끈처럼 흘러내릴 것이다. 계속해서 원하는 색을 겹쳐지게 흘려보낸다. 모든 레이어가 완전히 건조되었을 때 다음 작업을 한다.

문제해결 TROUBLESHOOTING

물감을 섞은 후 다시 젓지 않는다. 만약 저으면 끈처럼 '늘어지지' 않기 때문이다. 깜빡 잊고 저었다면 2시간쯤 그대로 둬라. 독특한 성질을 되찾을 것이다. 작품 속에 다채로운 색깔의 겔스트링을 이용하려고 한다면 각 색이 젖은 상태일 때 덧칠해야 칼라믹싱 효과가 나타난다. 다만 너무 많은 색을 혼합하면 엉망이 된다. 만약 산뜻한 선을 원한다면 각 색이 건조된 후에 다른 색을 흘려보내도록 한다.

재료와 도구

투명 겔스트링 미디엄
뚜껑 있는 작은 플라스틱 용기 여러 개
아크릴물감
붓
작업표면
팔레트나이프

바닥재

캔버스
패널
플렉시판
수채화 용지

보존력

뛰어남

팁

겔을 흘려보낼 때 용기를 손에 쥔 채 나이프를 작업표면 바로 위로 오게 한다. 나이프가 표면 위를 가로지르며 얼마나 빨리 움직이느냐에 따라 스트링의 너비가 달라진다. 점토칼(클레이 세이퍼)은 겔스트링 미디엄을 둥그렇게 만드는 데 도움이 되는 재미난 도구이다.

납지를 바닥재로 사용하면 건조된 겔스트링 미디엄을 손으로 잡아 뜯어 마치 조각을 한 듯 허공에서 흔들리게 할 수 있다.

반발기법은 바틱(양초를 이용해 천에 물감을 들이는 기법) 같은 표면을 만들어내는 데 최고다. 투명 겔스트링 미디엄은 건조되면 반발작용을 일으켜 그 위에 물감을 칠해도 색을 흡수하지 않는다.

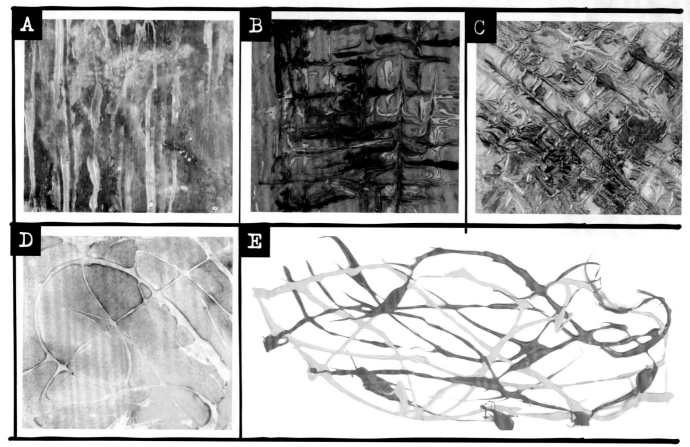

A. **레이어** 물감을 겔스트링 미디엄에 섞어 표면에 넓게 펴바른다. 그대로 건조시킨다. 다른 색의 물감을 겔에 섞은 다음 표면에 조금씩 흘린다. 원하면 팔레트나이프로 젖은 미디엄을 긁듯이 칠한다. 그대로 건조시킨다. B. **대리석** 표면에 색칠을 한 뒤 건조시킨다. 그 위에 투명 겔스트링 미디엄을 칠한 다음 아직 젖었을 때 다양한 색의 아크릴물감을 몇 방울 떨어뜨린다. 이쑤시개로 물감을 섞어 대리석 무늬를 만든다. C. **화려함** 이 기법을 메탈리프에 시도한다(38쪽 메탈리프 참고). D. **반발** 투명 겔스트링 미디엄으로 그림을 그린 뒤 건조시킨다. 표면에 물감을 칠한 다음 건조시킨다. 표면을 닦아내면 겔스트링이 묻지 않은 곳에만 물감이 묻어있음을 알게 될 것이다. F. **조소** 겔스트링을 납지 위에 자유롭게 흘리 듯 칠한다. 건조되면 조형물처럼 이용할 수 있다.

석고붕대Plaster Gauze

석고붕대를 가지고 조각도 하고 형태도 만들고 틀을 만들 수도 있다. 또 가위로 오려 모양을 만들고 질감을 표현하는 데도 이용할 수 있다.

재료와 도구

못 쓰는 비닐시트
작업표면
가위
석고붕대
물그릇
마스크
붓
아크릴물감

바닥재

캔버스
패널
수채화 용지

보존력

좋은 편

팁

만약 자신의 손이나 얼굴을 가지고 형태를 뜨려면 석고붕대가 피부에 직접 닿지 않게 바셀린을 바른다. 가루를 표현하고 싶을 때는 얇게 조각낸 석고 파우더를 젖은 물감 위에 뿌린다.

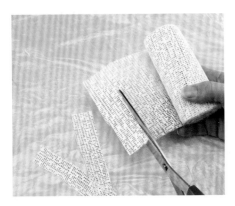

1 작업표면을 보호하기 위해 밑에 비닐시트를 깐다.

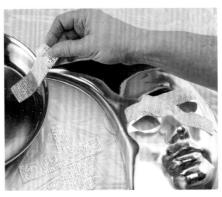

2 길게 자른 석고붕대를 하나씩 물에 적신 뒤 마스크 위에 길게 붙인다.

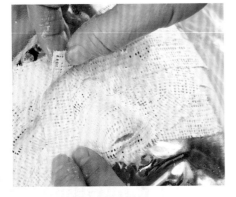

3 붕대를 붙일 때 서로 겹쳐지게 한다. 손가락을 이용해 붕대를 눌러주고 특히 겹쳐진 면이 매끈해지도록 문지른다.

4 필요하면 손가락을 물에 적셔 석고붕대가 매끈해질 때까지 문지른다. 반죽을 충분히 발랐다고 생각하면 완전히 건조시킨다.

5 자유롭게 아무 모양이나 만들려면 우선 1단계에서처럼 석고붕대를 길게 자른다. 2단계도 똑같이 하되 이번에는 곧장 비닐시트 위에 석고붕대를 바른다.

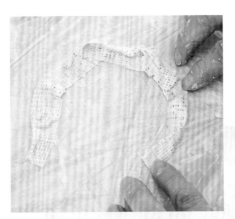

문제해결 TROUBLESHOOTING

석고붕대는 빳빳한 상태로 보관해야 균열이 생기지 않게 건조시킬 수 있다. 완성된 작품은 반드시 비닐봉지에 담아 밀폐하고 균열이 생기지 않게 니스 칠을 한다.

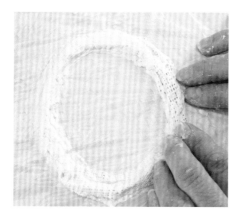 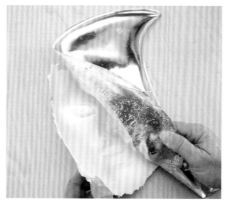

6 석고붕대를 원하는 모양으로 성형한다. 모양과 크기가 마음에 들면 마스크를 만들 때처럼 손가락으로 석고를 매끄럽게 매만진다. 비닐 위에서 완전히 건조시킨다.

7 건조된 석고붕대를 마스크에서 조심스럽게 떼어낸다.

8 비닐에서 떼어낸 고리 모양의 붕대를 원하는 모양으로 자르거나 색칠을 해서 작품에 활용한다.

응용 VARIATIONS

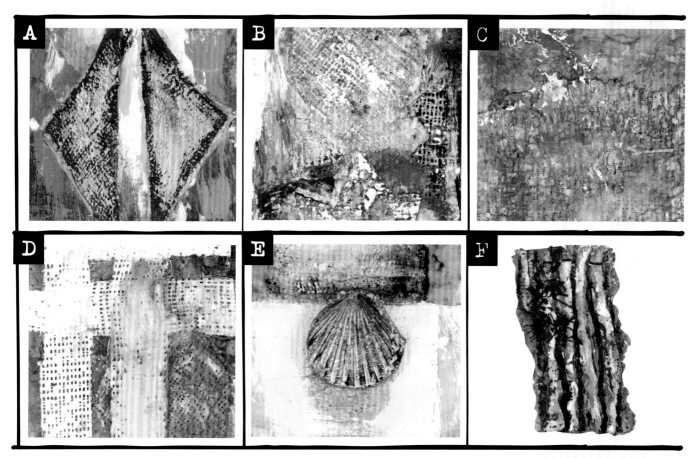

A. **모양 만들기** 여러 개 오린 형태를 두툼하게 겹쳐 붙인다. B. **스탬프** 거즈를 오려 일정한 모양을 만든다. 적신 거즈를 색칠한 표면에 꾹꾹 눌러 붙인다. 거즈가 마르기 직전 표면에서 떼어낸다. 석고붕대의 텍스처가 표면에 남을 것이다. 그 상태로 건조시키되 원하면 후속작업을 한다. C. **가짜 납화** 겔 미디엄을 석고붕대에 발라 왁스를 바른 느낌이 나게 한다. D. **콜라주** 띠 모양과 그 밖의 모양으로 잘라 적신 석고붕대를 납지에 올려놓는다. 건조되면 떼어 작업할 표면에 붙인다. 납지에 닿았던 면은 매끄럽고 반대 면은 질감이 있을 것이다.

E. **조소** 석고붕대로 조개의 본을 뜬다. F. **마음껏 시도하기** 석고붕대를 손으로 구기거나 헝겊처럼 바느질도 할 수 있다.

| # 세라믹스터코와 푸미스 겔Ceramic Stucco & Pumice Gel

부드럽거나 거친 그라운드를 만들어주는 세라믹스터코와 푸미스 겔은 질감을
표현하는 데 제격이다. 울퉁불퉁한 텍스처가 생기며 젯소를 칠한 보통의 표면
과는 색감이 다르게 보일 것이다.

 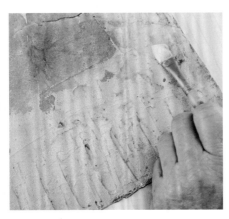

1 팔레트나이프로 그라운드나 바탕에 칠한다.
미디엄이 젖었을 때 스크래치를 내거나 물체를 눌
러서 오목한 무늬를 만들 수도 있다. 스텐실을 대
고 미디엄을 칠해 패턴을 만들어도 좋다.

2 미디엄이 완전히 건조될 때까지 기다렸다가
원하는 물감을 칠한다.

재료와 도구

팔레트나이프
세라믹스터코와 푸미스 겔(각각 부드럽고 거
칠거칠하다)
작업표면
물건
스텐실
붓
아크릴물감

바닥재

캔버스
수채화물감
패널

보존력

뛰어남

팁

한 작품에 종류가 서로 다른 그라운드를
결합시키면 재미있다.
미디엄의 건조시간은 칠 두께에 따라 달라
진다. 만약 미디엄에 깊은 홈을 냈으면 가
장 두꺼운 부분이 완전히 건조된 후 다음
작업을 진행한다.

문제해결 TROUBLESHOOTING

이 기법을 망칠 가능성은 없다. 그렇더라도 작품이 마음에 들지 않으면 미디
엄을 긁어내고 다시 만들면 된다.

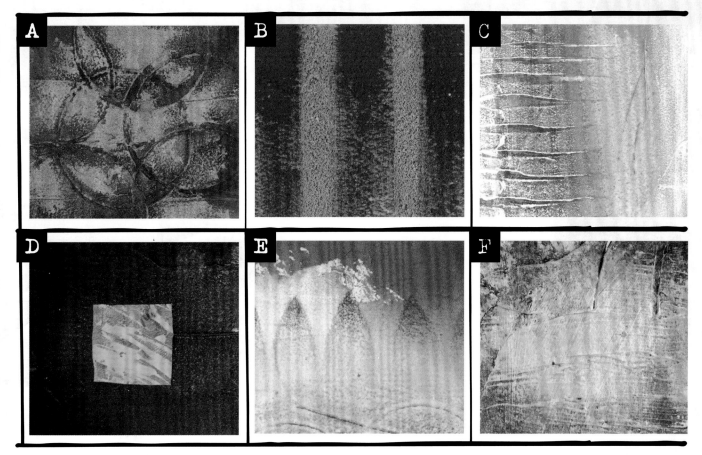

A. **디보스**(Deboss: **오목하게 하기**) 그라운드가 젖었을 때 원하는 모양의 물체를 대고 찍는다. 그라운드가 마르면 색을 칠해 모양을 강조한다.

B. **틴트** 세라믹스터코나 푸미스 겔을 바르기 전에 아크릴물감으로 그라운드에 색을 입힌다. 이 작품에서는 거친 푸미스 겔을 사용했다.

C. **스크라이빙** 젖은 그라운드에 스크라이빙(122쪽 스크라이빙 참고)을 한 뒤 건조시키고 다음 작업을 계속한다. D. **조화** 극적인 효과를 내기 위해 블랙 바탕에 인터퍼런스 바이올렛 물감을 칠한다. 그 위에 물감으로 만든 스킨을 접착제로 붙인다. E. **그리기** 그라운드를 건조시킨 후 색연필이나 파스텔, 연필로 그림을 그린다. F. **스테인** 건조시킨 그라운드에 색칠을 한 뒤 여분의 물감을 닦아낸다.

첨가기법 | 베네치아석고 Venetian Plaster

베네치아석고는 다른 어느 미디엄으로도 대체할 수 없는 독특한 마감재이다. 고풍스러운 분위기를 내기 위해 반질반질 광을 낼 수도 있고 매끈하게 사포질을 할 수도 있으며, 석고에 색을 물들일 수도 있다.

재료와 도구

팔레트나이프
베네치아석고
작업표면
자국 내는 도구
아크릴물감
스탬프
사포
글레이징 미디엄
붓
종이타월
매끄러운 숟가락

바닥재

이 기법은 튼튼하게 지탱이 되는 바닥재가 필요하다. 예를 들면 캔버스 보드, 패널

보존력

뛰어남

팁

석고가 하얗게 변하기 전까지는 이전의 층들까지 문지를 수 있다. 베네치아석고는 브랜드에 따라 물감 느낌일 수도, 석고 느낌일 수도 있다. 브랜드마다 결과물이 약간씩 다르다. 원하는 제품을 발견할 때까지 이것저것 시험해보라.

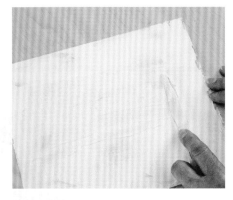

1 베네치아석고를 팔레트나이프로 얇게 펴 바른 뒤 건조시킨다. 완전히 건조시켜가며 한두 겹 덧바른다. 색을 넣을 때는 표면에 바르기 전에 물감이 석고와 완전히 섞이게 해야 한다.

2 한 겹 더 바른 다음 젖은 석고에 자국을 내는 도구를 꾹 눌러 모양을 낸다. 완전히 건조시킨 뒤 원하면 사포로 가볍게 문지른다.

3 선택한 아크릴물감을 글레이징 미디엄과 혼합해 표면에 칠한다. 살짝 말랐을 때 종이타월로 표면을 닦아낸다. 균열 틈새에 물감이 남아있을 것이다. 원하면 다른 색 물감과 글레이징 미디엄을 섞어 칠한 뒤 건조시킨다.

4 매끄러운 숟가락 뒷면을 이용해 표면에 광을 낸다.

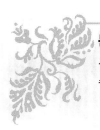

문제해결 TROUBLESHOOTING

석고를 너무 두껍게 바르면 균열이 생기지만 잔금은 얼마든지 문질러서 없앨 수 있다. 덧바를 때마다 그 전에 칠한 석고가 완전히 건조되었는지 확인하라.

A. **텍스처** 석고로 거친 표면을 표현하고 글레이즈를 두 겹 칠한다. B. **엠보스** 질감 있는 벽지를 젖은 석고에 눌러 찍는다. C. **콜라주** 콜라주한 바탕에 색을 넣은 베네치아석고를 얇게 바른다. D. **전사** 석고에 레이저 전사를 한 다음 가볍게 사포질을 해서 오래된 프레스코화 느낌을 준다. E. **레이어** 무늬가 있는 바탕에 석고를 극히 얇게 펴발라 질감을 주면서도 밑에 있는 무늬가 들여다 보이게 한다. 검정색 젯소로 스크라이빙한(122쪽 참고) 표면이 베네치아석고와 워시를 한 마젠타 색깔로 뒤덮여 있다. F. **지우기** 글레이즈는 석고에 있어 지우개처럼 사용된다. 무색의 글레이징 미디엄을 채색한 표면에 바른 다음 젖은 천으로 문지르면 된다. G. **신비함** 젖은 석고에 잉크젯 전사를 한다. 베네치아석고가 젖었을 때 잉크젯 프린터로 뽑은 이미지를 아래로 해서 석고에 댄 다음 판박이 하듯 문지른다. 그대로 몇 분 두었다가 이미지를 떼어낸다.

첨가기법 | 스펀지롤러와 아트폼Sponge Rollers & Art Foam

스펀지롤러나 스펀지브러시를 가위로 오려 모양을 내거나 고무줄을 감는다. 아트폼에도 무늬를 새기거나 모양을 접착제로 붙인다. 이 기법은 이미 색칠을 해둔 표면에 병행해서 적용할 수 있다. 그 밖에 다른 기법과 병행해도 놀라운 결과를 얻을 수 있다.

재료와 도구

스펀지브러시
스펀지롤러
아트폼
가위
고무줄
아크릴물감
표면

바닥재

캔버스
메탈
패널
종이
플렉시판

보존력

뛰어남

팁

물감의 농도에 따라 결과가 달라질 수 있다.

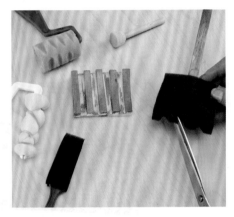

1 다양한 스펀지브러시와 롤러, 아트폼, 가위를 준비한다. 아트폼과 스펀지브러시를 원하는 모양으로 자른다. 스펀지롤러에는 고무줄을 감는다.

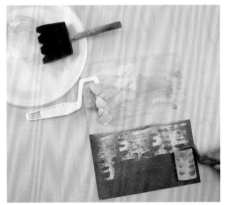

2 스펀지브러시와 롤러를 팔레트에 굴려 색을 묻힌 뒤 표면에 굴려 찍는다.

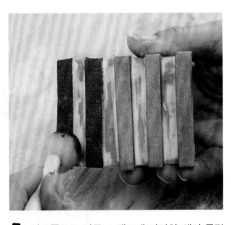

3 아트폼으로 만든 스탬프에 다양한 색의 물감을 묻힌다.

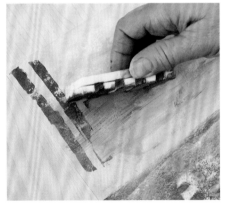

4 바탕면에 스탬프를 찍는다.

문제해결 TROUBLESHOOTING

물감이 너무 빨리 건조되어 원하는 표현이 나오지 않을 때는 글레이징 미디엄을 칠해 건조시간을 지연시킨다. 다만 건조된 물감으로 그런지 효과를 내보는 것도 즐거운 경험일 것이다. 롤링이나 스탬핑을 했을 때 모양이 제대로 찍히지 않았다면 롤러나 스탬프 표면에 물감이 골고루 묻지 않았거나 작업표면에 텍스처가 너무 많기 때문일 것이다.

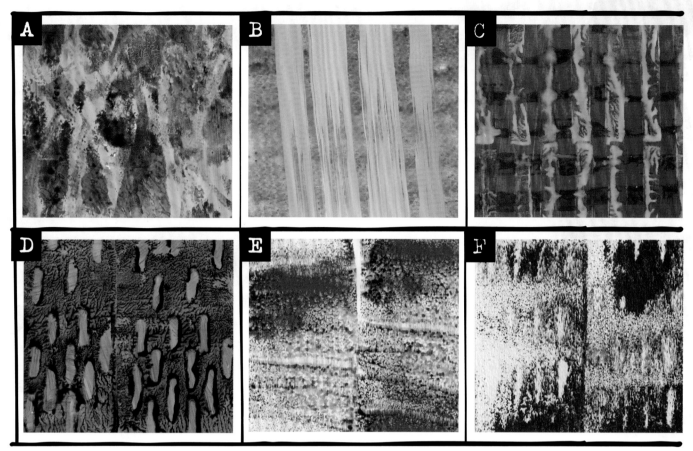

A. **고무줄** 스펀지롤러에 고무줄을 감는다. 감을 때마다 찍히는 무늬가 달라진다. B. **스트라이프 1** 스펀지브러시에 V자로 모양을 낸 다음 끌어내리듯 칠을 하면 이런 모양이 나온다. C. **스트라이프 2** 아트폼을 직사각형으로 잘라 스탬프에 붙인 다음 표면에 찍으면 이런 모양이 나온다. D. **그루브(홈)** 아트폼에 모양을 새긴 뒤 스탬프를 찍는다. E. **수평의 그루브** 스펀지롤러에 가로로 줄무늬를 새기면 이런 모양이 나온다. F. **수직의 그루브** 스펀지롤러에 세로로 줄무늬를 새기면 이런 모양이 나온다.

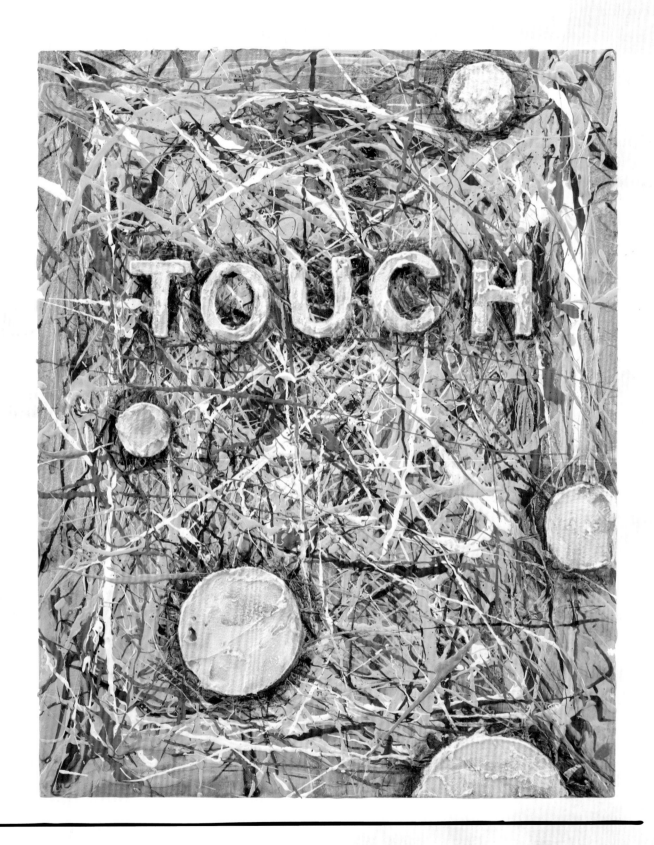

터치|Touch
샌드라 듀런 윌슨
주요기법 겔스트링(54쪽)

카니발Carnival
샌드라 듀런 윌슨
주요기법 석고붕대(56쪽)

사막의 바다Desert Sea
달린 올리비아 매킬로이
주요기법 세라믹스터코와 푸미스 겔(58쪽)

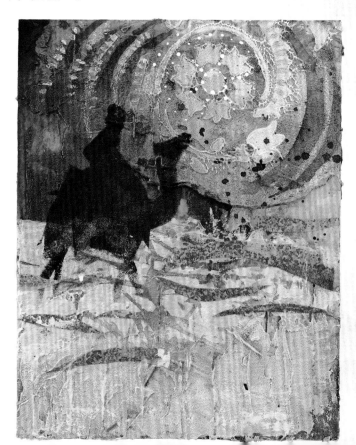

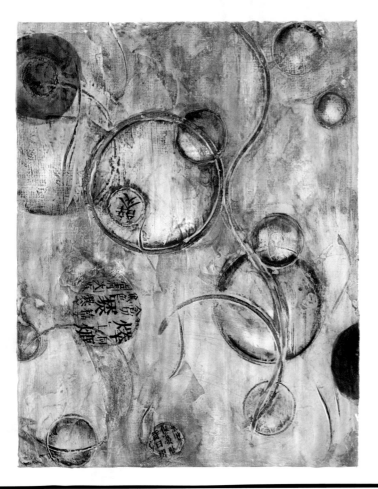

코스모스Cosmos
샌드라 듀런 윌슨
주요기법 베네치아석고(60쪽)

멋진 타지마할Rockin' Taj
달린 올리비아 매킬로이
주요기법 스펀지롤러와 아트폼(62쪽)

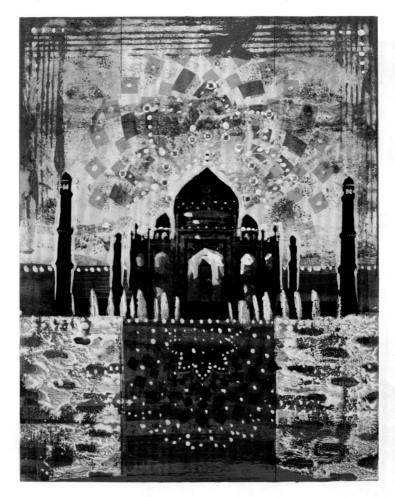

66

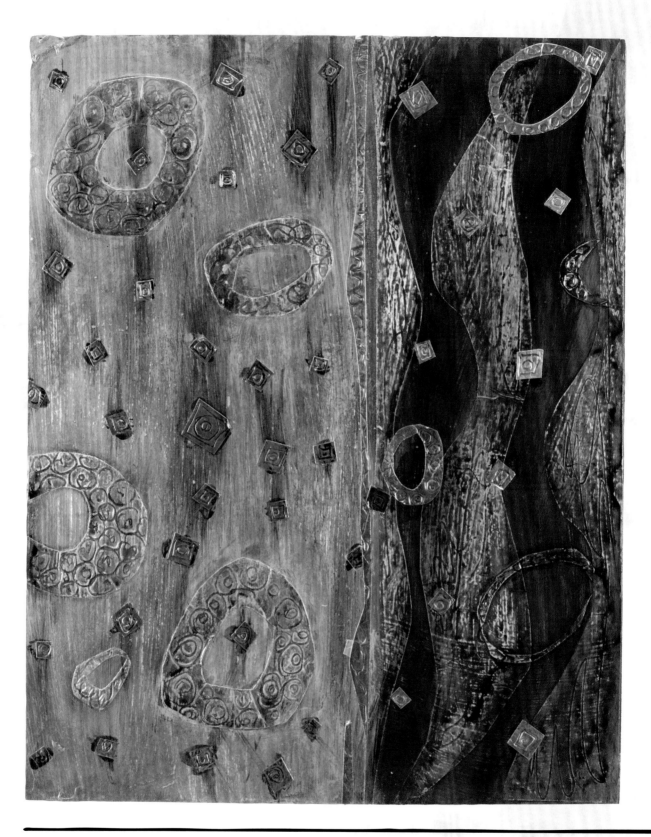

광자(光子)Photons
샌드라 듀런 윌슨
주요기법 벤틸레이션 테이프(68쪽)

벤틸레이션 테이프Ventilation Tape

철물점은 다양한 미술재료를 구할 수 있는 또 다른 무기고다. 그 중 하나인 벤틸레이션 테이프는 통풍 덕트의 연결부위를 접합하는 데 쓰이는데, 난방과 냉방장치에서 쉽게 발견할 수 있다. 활용범위는 알루미늄호일과 비슷하지만 벤틸레이션 테이프는 뒷면의 종이를 떼면 접착면이 나와 잘게 조각내 활용하는 데 편리하다. 어떤 테이프는 겉면에 글자가 씌어 있고, 어떤 것은 민짜다. 어느 쪽이든 사용가능하며, 다만 작품에 글자를 넣고 싶으냐 아니냐에 달렸다.

재료와 도구

벤틸레이션 테이프
종이타월
연필, 텍스처 플레이트, 봉제용 커터를 비롯해 질감을 나타낼 때 사용할 도구
가위나 본 폴더
공예용 칼
작업표면
나무토막(선택 사항)
붓
아크릴물감
사포(선택사항)

바닥재

캔버스
패널
수채화 용지

보존력

뛰어남

팁

물감이 잘 먹지 않으면 일단 닦아낸 뒤 사포로 가볍게 문지르고 나서 다시 칠한다. 투명 젯소를 칠해 결을 만드는 방법도 시도해보라. 인디아 잉크는 틈새에 가장 잘 정착한다.
더 넓은 부분에 테이프를 붙이고자 할 때는 겹쳐 붙여도 된다.

1 벤틸레이션 테이프 조각을 종이타월에 올려놓는다. 연필로 테이프에 무늬를 그린다. 스텐실이나 텍스처 플레이트 위에 테이프를 올려놓고 손이나 부드러운 천으로 문지르면 볼록하게 무늬가 도드라지면서 입체감이 생긴다.

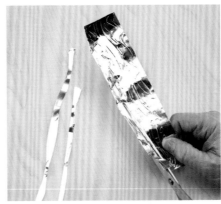

2 테이프를 원하는 모양으로 자른다.

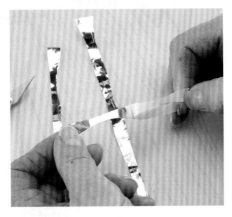

3 테이프 뒷면의 종이를 제거한다. 이때 공예용 칼을 이용하면 도움이 된다.

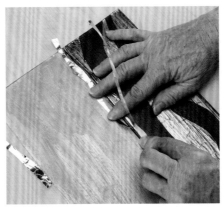

4 테이프를 작업할 표면에 눌러 붙인다.

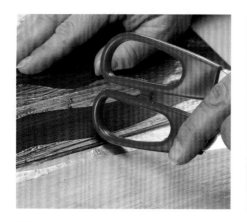

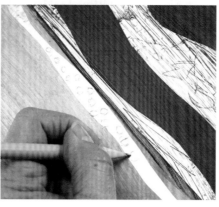

5 단단히 붙이려면 가위 손잡이나 본 폴더로 가장자리를 힘껏 문지른다. 캔버스에서 이 작업을 하려면 밑에 나무토막을 대야 할 것이다.

6 도구를 이용해 테이프에 무늬를 그리거나 힘껏 문질러 질감을 표현한다.

7 붓으로 테이프에 아크릴물감을 칠한다. 15분 정도 두었다 종이타월로 닦아주면 움푹한 곳에 물감이 남는다. 물감을 몇 번 덧칠한 뒤 가볍게 사포질을 해서 테이프를 드러내게 해도 된다.

문제해결 TROUBLESHOOTING

물감을 닦아낼 때 전부 닦인다면 건조 시간을 좀더 늘릴 필요가 있다.

글로스 미디엄은 테이프에 직접 칠하지 말아야 한다. 접착성분이 없기 때문이다. 그보다는 물감이나 클리어 젯소처럼 미디엄이 좋으며, 글로스 미디엄을 바르고 싶다면 그 전에 완전히 건조시킨다.

테이프 접착면은 매우 끈끈하므로 뒷면 종이를 뗄 때 조심해야 한다. 그렇지 않으면 테이프가 곧바로 또르르 말리기 십상이다. 따라서 테이프를 조그맣게 조각내어 작업하는 편이 수월하다.

응용 VARIATIONS

A. **텍스처** 뒷면 종이를 제거하기 전에 테이프를 구겼다 펼친 뒤 물감을 칠하고 가위로 오려 모양을 낸다. B. **전사** 테이프에 옷 패턴을 붙여 질감을 준 다음 그 위에 워터슬라이드 전사를 한다. C. **레이어** 책의 한 쪽 면에 길게 자른 테이프를 붙인 다음 그 위에 투명지를 풀로 붙인다. D. **콜라주** 테이프 조각으로 콜라주를 함으로써 테이프를 기능적으로 이용한다.

엠보싱Embossing

엠보싱은 물감, 겔, 페이스트, 젯소로도 가능하다. 색칠한 부분에 이 기법을 한 층 더해 새로운 텍스처를 만들어낼 수 있다. 만약 투명 겔과 글레이즈 기법을 이용한다면 아래 층들이 겹겹이 들여다보일 것이다. 제대로 건조시키고 한 층 한 층 얇게 칠하는 것이 성공의 열쇠다.

재료와 도구

팔레트나이프
선택한 미디엄
작업표면
질감이 나는 종이나 헝겊
사포(선택사항)

바닥재

캔버스
메탈
종이
패널

보존력

뛰어남

팁

레이스처럼 구멍난 천이나 종이를 사용하고 싶다면 미리 종이나 비닐을 깔고 손을 닦아 항상 깨끗하게 유지하도록 한다.
넓은 표면에 몰딩 페이스트를 칠할 경우에는 딱딱한 바닥재를 사용하든지 너무 묵직해지지 않게 라이트몰딩 페이스트를 사용한다. 플렉서블몰딩 페이스트는 종이나 캔버스 같은 바닥재가 가장 적합하다

1 팔레트나이프로 미디엄(내 경우에는 몰딩페이스트를 사용)를 얇게 칠한다.

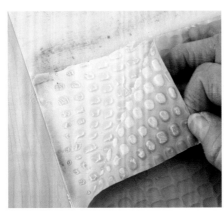

2 스킨이 만들어지려고 할 때까지만 살짝 건조시킨다. 질감 있는 종이를 미디엄에 올려놓고 종이 뒷면을 살살 문지른다. 종이를 걷어내면 미디엄에 텍스처가 찍혀있을 것이다.

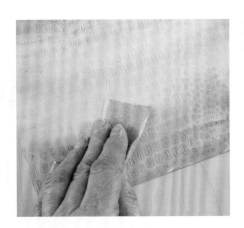

3 미디엄을 건조시킨다. 원하면 표면을 사포로 가볍게 문지른 다음 작업을 계속한다.

문제해결 TROUBLESHOOTING

만들어진 텍스처가 마음에 들지 않을 때는 벗겨내고 다시 만들어라. 이번에는 좀더 얇게 칠해보라. 이 기법은 타이밍이 중요하다. 가령 겔이나 미디엄이 너무 빨리 건조되면 엠보싱이 생기지 않는다. 반대로 너무 젖어있으면 텍스처가 '잡아뜯긴' 것처럼 보이거나 끈적끈적한 선이 만들어진다.

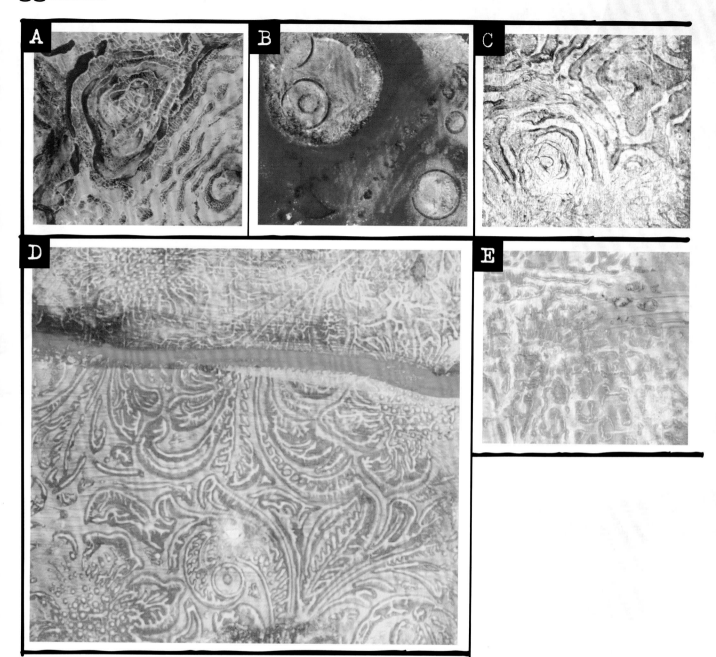

A. **신기루** 투명 겔을 이용해 밑칠의 색깔이 몽환적으로 드러나 보이게 한다. B. **텍스처** 색칠한 표면에 몰딩 페이스트를 가볍게 바른다. 페이스트가 젖었을 때 물체를 찍으면 밑칠이 보인다. 물체가 찍힌 자국에 물감을 얇게 덧칠하면 질감이 더욱 깊어진다. C. **화려함** 메탈리프에 겔을 칠해 엠보싱 효과도 내고 표면에 질감도 표현한다. D. **낡아보이게 하기** 엠보싱을 한 뒤 색칠을 하고 사포질을 해서 오래된 느낌을 준다. E. **극적 효과** 이리데슨트 브론즈가 두 가지 색깔로 보이면서 입체감과 극적인 효과를 준다.

모든 아크릴릭 폴리머 미디엄은 접착제 역할을 할 수 있다. 접착하려는 물체에 맞춰 적당한 겔이나 페이스트 또는 미디엄을 고르는 일이 중요하다. 만약 감피지처럼 얇은 종이를 붙이려면 폴리머 미디엄을 사용한다. 단추 같은 딱딱한 물건은 겔을 사용한다. 물건이 무거울수록 겔의 점성이 높아야 한다. 어떤 물건은 에폭시나 못, 나사못이 필요하다.

재료와 도구

붓
아크릴물감
작업표면
팔레트나이프
겔
접착할 물체나 종이
비닐랩

바닥재

캔버스
패널
종이

보존력

뛰어남

팁

물체를 어떤 식으로 붙일지는 작품 기획단계에 포함되어야 한다는 점을 잊지 말 것. 작업표면을 깨끗하게 유지하기 위해 낡은 전화번호부 등을 이용한다. 이를테면 전화번호부를 펼쳐놓고 그 위에 작업할 종이를 올려놓은 상태에서 겔을 칠한다.
접착제를 구입하기에 좋은 사이트는 www.thistothat.com이다

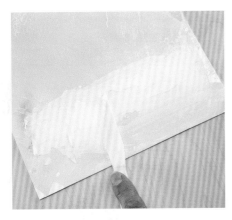

1 밑칠한 바탕에 원하는 물감을 칠한 뒤 건조시킨다. 그런 다음 팔레트나이프나 붓을 이용해 선택한 미디엄을 칠한다(방법은 아래를 보라).

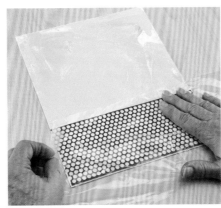

2 겔을 칠한 표면에 물체를 올려놓고 손으로 힘껏 누른다. 이때 미디엄이 손에 묻는 것을 방지하기 위해 비닐을 깐다.

문제해결 TROUBLESHOOTING

접착이 잘 안 되었다면 작업표면에 맞는 접착제를 제대로 선택하지 못했을 가능성이 높다. 물체를 붙이기 전에 테스트를 해보라. 이미 건조되었으면 사포로 접착제를 벗겨낸 뒤 다른 접착제를 칠해보라. 접착력이 충분치 않을까봐 걱정스러울 때는 작업 후 패널 뒷면에서 나사로 조여주는 등 이중 장치를 쓴다.

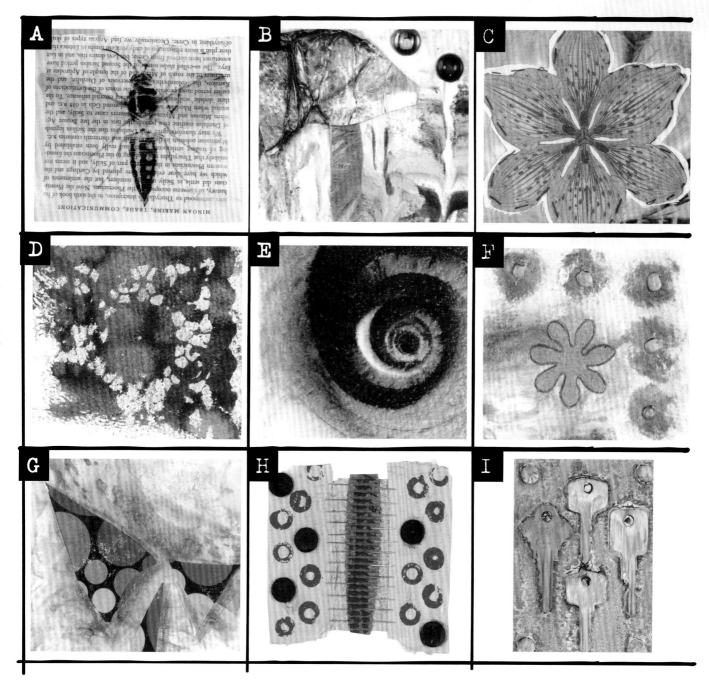

A. **가벼운 감촉** 폴리머 미디엄을 이용해 화장지나 박엽지를 붙인다. B. **무거운 감촉** 겔 미디엄으로 두꺼운 종이나 작은 물체를 붙인다. C. **바느질** 물체를 부착하는 것은 물론 미적 요소를 더하기 위해 바느질을 이용한다. D. **스프레이** 스텐실을 대고 스프레이 접착제로 골드리프를 붙인다(39쪽 메탈리프 참고). E. **양면 테이프** 투명지나 패브릭을 붙일 때는 양면 접착테이프가 최선이다. F. **풀로 붙이기** 안료가루처럼 미세한 장식물은 스틱 풀이나 글루건으로 붙인다. G. **열을 가하기** 아크릴물감이나 미디엄을 이용해 재료들을 한꺼번에 다림질할 수 있다. 물감이나 미디엄 위에 실리콘시트를 깔고 다림질하면 된다(114쪽 퓨저블 웨빙 참고). H. **스테이플로 찍기** 스테이플을 비롯한 사무용품을 이용해 물체를 부착하고 극적인 효과도 얻을 수 있다. I. **중금속** 메탈과 메탈, 보석 등은 에폭시를 이용해 세라믹에 붙인다.

첨가기법 | 글레이즈Glazes

글레이징은 표면에 깊이와 재미를 더해주며, 특히 텍스처에 효과적이다. 칠했을 때 흡수성이 좋은 표면과 그렇지 않은 표면에 따라 매우 달라 보인다. 또한 밑칠한 색깔의 색조도 바꿔준다.

재료와 도구

팔레트나이프
아크릴물감(투명 칼라가 가장 효과적)
작업표면
아크릴용 글레이징 미디엄
종이타월

바닥재

캔버스
패널
수채화용지

보존력

뛰어남

팁

글레이징 미디엄의 종류는 광택(글로스), 저광택(새틴), 무광택(매트)이 있다. 나는 글레이즈의 투명함을 유지해주는 광택을 좋아한다. 글레이징 미디엄과 혼합하는 물감을 고를 때도 투명한 색깔을 선택한다.
글레이징은 색을 톤다운시키는 방법이기도 하다. 글레이즈에 보색 물감을 섞어 톤다운시키고 싶은 부분에 칠한다. 무색의 글레이징 미디엄은 지우개로도 쓸 수 있다. 흡수성이 떨어지는 표면에 칠한 물감을 지우려면 축축한 천에 글레이징 미디엄을 묻혀 지우면 된다.
다공성 표면에는 글레이즈 미디엄을 바르기 전에 물을 뿌려라.

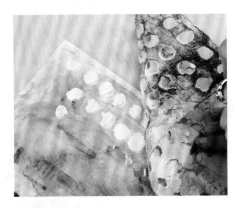

1 원하는 표면을 준비한다. 사진 속 바탕은 광택겔과 몰딩 페이스트를 이용해 콜라주한 것이다(44쪽 페이스트 참고).

2 글레이즈 시 먼저 원하는 아크릴물감을 팔레트에 짜놓는다. 색마다 아크릴용 글레이징 미디엄을 몇 방울 떨어뜨린다. 팔레트나이프를 이용해 글레이징 미디엄과 섞는다. 한 가지 색을 섞은 뒤 나이프를 깨끗이 닦아 다음 색을 섞는다.

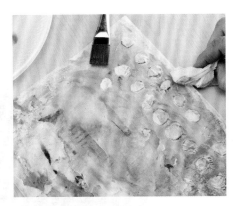

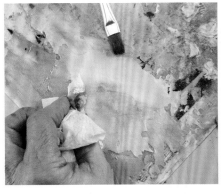

3 붓을 이용해 바탕에 글레이즈를 바른다. 몇 분쯤 두었다 젖은 종이타월로 글레이즈를 일부 닦아낸다. 그러고 나서 건조시킨다.

4 다른 색을 이용해 여러 겹 덧칠한다.

문제해결 TROUBLESHOOTING

만약 불투명한 칼라를 원한다면 글레이징 미디엄에 물감을 약간 섞는다.
글레이징 미디엄은 건조에 많은 시간이 걸리므로 성급하게 덧칠을 하면 망친다.

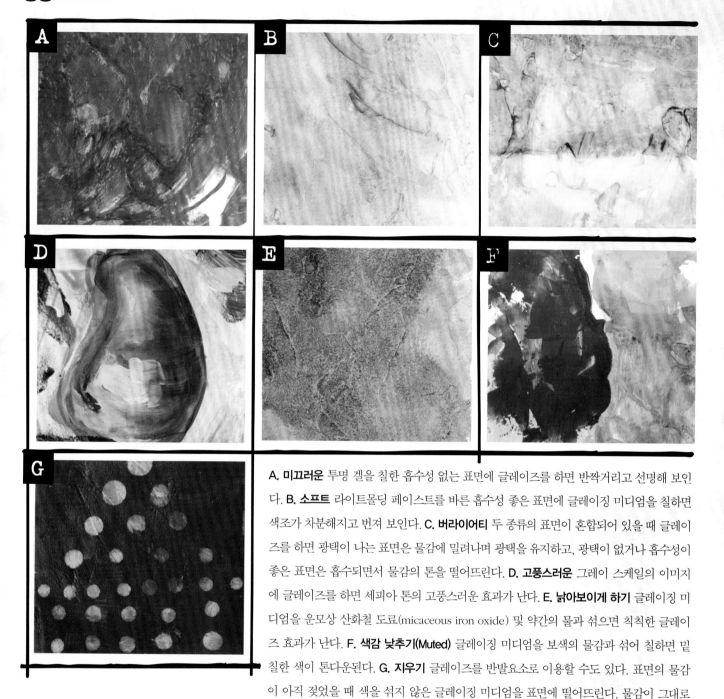

A. **미끄러운** 투명 겔을 칠한 흡수성 없는 표면에 글레이즈를 하면 반짝거리고 선명해 보인다. B. **소프트** 라이트몰딩 페이스트를 바른 흡수성 좋은 표면에 글레이징 미디엄을 칠하면 색조가 차분해지고 번져 보인다. C. **버라이어티** 두 종류의 표면이 혼합되어 있을 때 글레이즈를 하면 광택이 나는 표면은 물감에 밀려나며 광택을 유지하고, 광택이 없거나 흡수성이 좋은 표면은 흡수되면서 물감의 톤을 떨어뜨린다. D. **고풍스러운** 그레이 스케일의 이미지에 글레이즈를 하면 세피아 톤의 고풍스러운 효과가 난다. E. **낡아보이게 하기** 글레이징 미디엄을 운모상 산화철 도료(micaceous iron oxide) 및 약간의 물과 섞으면 칙칙한 글레이즈 효과가 난다. F. **색감 낮추기(Muted)** 글레이징 미디엄을 보색의 물감과 섞어 칠하면 밑칠한 색이 톤다운된다. G. **지우기** 글레이즈를 반발요소로 이용할 수도 있다. 표면의 물감이 아직 젖었을 때 색을 섞지 않은 글레이징 미디엄을 표면에 떨어뜨린다. 물감이 그대로 마르더라도 글레이징 미디엄이 건조되기 전에는 물감을 지울 수 있다.

엠비딩Embedding

표면에 물체나 종이를 끼워넣음으로써 건축적인 요소를 주어 마치 주문제작한 작품처럼 보이는 재미있는 텍스처를 만들 수 있다.

재료와 도구

접착제(72쪽 접착하기 참고)
도드라진 무늬가 있는 종이나 천, 장식천,
사진, 스텐실, 단추, 스탬프 따위의 물건
작업표면
팔레트나이프
몰딩 페이스트나 세라믹스터코

바닥재

캔버스
패널
수채화용지

보존력

뛰어남

팁

물체의 표면이 미끌미끌하거나 플라스틱
이면 다른 종류의 접착제가 필요하다

1 적절한 접착제를 가지고 원하는 물체를 표면에 부착한다. 접착제가 마를 때까지 기다린다.

2 팔레트나이프를 이용해 물체의 가장자리가 매끈해지도록 몰딩 페이스트나 세라믹스터코를 발라주고, 텍스처를 더욱 살려준다.

문제해결 TROUBLESHOOTING

접착제가 다 마른 뒤 2단계로 넘어가라. 자칫 부착한 물체가 움직일 수 있다.

응용 VARIATIONS

A

B

C

A. 돋보이게 하기 마른 붓으로 물감을 칠해 텍스처를 두드러지게 한다. **B. 프린트** 이 기법을 이용한 표면으로 판화를 찍어낼 수 있다. 이것이 콜로그래프(collograph)다. 끼워넣기를 한 표면에 색을 칠한(건조를 지연시키기 위해 글레이징 미디엄 약간 첨가) 다음 그 위에 종이를 대고 롤러로 민다. 판화를 다 찍었으면 원래의 작품을 가지고 계속 작업한다. **C. 텍스처** 몰딩 페이스트를 칠한 후 스킨으로 만들어지려고 할 때 질감 있는 물건(여기서는 두꺼운 종이 도일리를 사용)을 올려놓고 톡톡 두드렸다 제거한다.

최후의 칠 Final Finishes

하나의 작품이 완성되었을 때 윤기가 나거나 그렇지 않은 부분이 있는 등 조금씩 광택이 다르다. 이들을 통일하기 위해 전체적으로 광택 코팅을 한 다음 건조시킨다. 그러고 나서 바니시를 뿌린다. 바니시는 광택, 무광택, 저광택(새틴)이 있는데, 무광택 바니시는 색을 탁하게 만들므로 그런 효과를 원치 않으면 광택이나 저광택 바니시를 칠한다.

재료와 도구

셀프레벨링 겔
물
믹싱 컵
팔레트나이프
고무브러시나 붓
작업표면
알코올

바닥재

캔버스
패널

보존력

뛰어남

팁

겔이 바닥에 묻지 않도록 평평한 곳에 비닐을 깔고 그 위에 작품을 올려놓는다. 그릇이나 벽돌 위에 올려놓으면 겔이 밖으로 넘쳐도 작품과 비닐이 들러붙지 않는다.
바니시는 작품이 먼지나 자외선에 상하는 것을 막아준다. 어떤 작가들은 광택 소프트겔을 분리코팅 삼아 칠하기도 한다. 이렇게 하면 작품을 복원하려고 바니시를 제거해야 할 때 그림에 영향이 가지 않는다.

1 투명 셀프레벨링 겔에 물을 섞는다. 겔 80퍼센트에 물 20퍼센트의 비율이다. 겔이 든 컵을 살짝 기울인 상태에서 물을 천천히 붓는다.

2 팔레트나이프로 물과 겔을 부드럽게 젓는다. 이때 기포가 생기지 않게 한다.

3 혼합물을 작품표면에 칠한다. 팔레트나이프나 고무브러시, 붓을 이용해 표면에 고르게 칠한다.

4 기포가 생기면 스프레이로 알코올을 뿌린다. 작품을 평평한 바닥에 놓고 완전히 건조시킨다.

문제해결 TROUBLESHOOTING

셀프레벨링 겔 혼합물을 격렬하게 저었다면 몇 시간쯤 가만히 두어 기포가 저절로 가라앉게 해야 한다.
스프레이 바니시는 야외나 스프레이용 칸막이 안에서 사용하라. 적절하게 골고루 묻혀주려면 매번 작품을 회전시켜가며 네 번 이상 분사한다. 만약 리퀴드 바니시를 사용한다면 너무 두껍게 칠하지 않도록 한다. 자칫 텍스처가 있는 작품 틈새에 용액이 고일 수 있다.

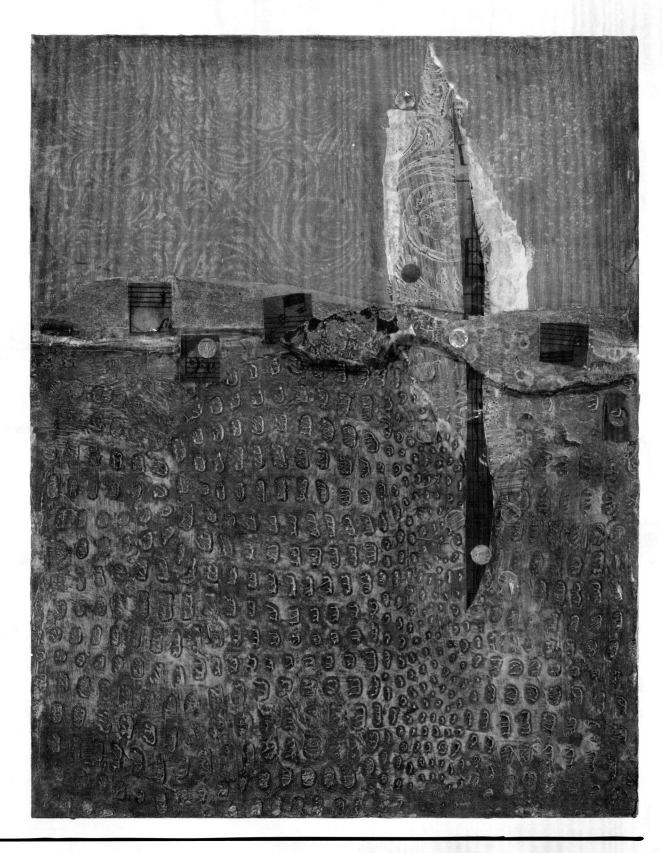

사막에서의 댄스Dance in the Desert

샌드라 듀런 윌슨

주요기법 엠보싱(70쪽)

시간의 기록keeping time
샌드라 듀런 윌슨
주요기법 접착하기(72쪽)

세 개의 달tres lunas
샌드라 듀런 윌슨
주요기법 글레이즈(74쪽)

여행자Traveler
달린 올리비아 매킬로이
주요기법 엠비딩(76쪽)

댓츠 엔터테인먼트That's entertainment
달린 올리비아 매킬로이
주요기법 최후의 칠(77쪽)

80

궤도 Orbits

샌드라 듀런 윌슨

주요기법 퍼(82쪽)

첨가기법 │ 퍼Pours

물감을 들이붓고 떨어뜨리는(pour and drip) 기법은 여러 용도로 이용될 수 있다. 잘라서 모양을 만들어 콜라주 요소로 이용할 수도, 여러 미디엄과 섞어 물감이 흘러내리게 만들 수도 있다. 퍼를 이용해 대리석 효과도 낼 수 있다. 투명한 퍼는 마지막 칠할 때(77쪽)에 이용할 수 있다.

마지막 칠할 때(77쪽)에 이용할 수 있다.

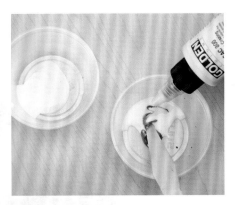

1 작업표면과 색을 선택해라. 팔레트나이프를 이용해 플루이드 아크릴물감(우리는 블루)과 골든 사의 GAC 800을 작은 용기에 넣고 섞는다. 팔레트나이프를 깨끗이 씻은 다음 또 다른 플루이드 아크릴물감(우리는 화이트)과 리퀴텍스 사의 퍼링 미디엄을 넣고 섞는다.

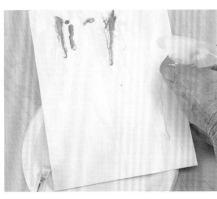

2 표면 위에 혼합한 물감을 각각 소량 떨어뜨리거나 붓는다. 작업표면을 못 쓰는 접시나 용기 위로 받쳐든 채 약간 기울여 물감을 움직이거나 흐르게 한다. 이때 물감이 잘 흐르도록 물을 한 방울 떨어뜨린다.

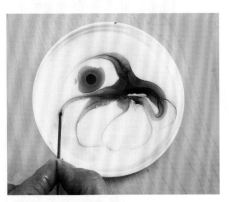

3 퍼링 미디엄을 플라스틱 뚜껑의 바닥면이 완전히 덮일 정도로 붓는다. 미디엄이 마르지 않았을 때 원하는 플루이드 아크릴물감을 간격을 두고 몇 방울 떨어뜨린다. 이쑤시개로 물감을 섞은 후 건조시킨다(물감 점도에 따라 여러 날 걸릴 수도 있다). 잘 건조되면 탁하지 않고 투명해질 것이다.

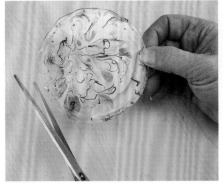

4 뚜껑에서 퍼링 미디엄을 떼어낸 후 가위로 오려 모양을 만든다.

재료와 도구

작업표면
플루이드 아크릴물감
팔레트나이프
골든 사 GAC 800
믹싱컵(뚜껑 있는 요구르트 통)
리퀴텍스 사 퍼링 미디엄
못 쓰는 접시
플라스틱 뚜껑
가위

바닥재

캔버스
패널
플라스틱
수채화 용지

보존력

뛰어남

팁

물감 본연의 색을 유지하려면 들이붓거나 떨어뜨린(pour or drip) 각각의 물감이 완전히 마른 후 다음 물감을 더한다. GAC 500이나 알코올, 물 역시 물감을 흐르게 하는 데 좋은 첨가제다.
쓰레기 수거용 봉지나 비닐시트는 물감이 들러붙지 않으며, 대부분의 플라스틱 용기 뚜껑도 아크릴물감이 쉽게 떨어진다.

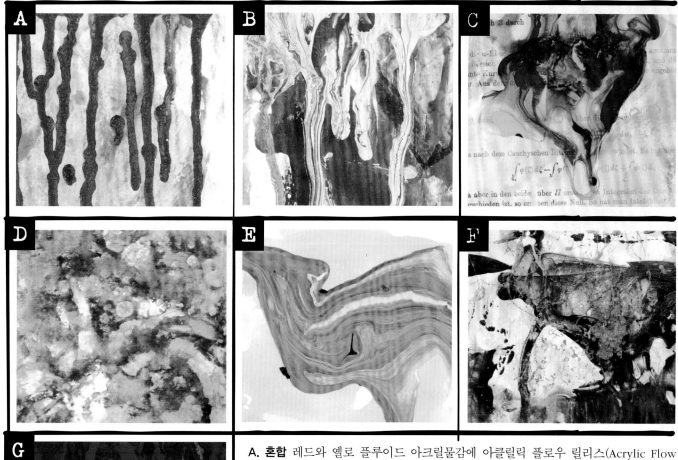

A. 혼합 레드와 옐로 플루이드 아크릴물감에 아클릴릭 플로우 릴리스(Acrylic Flow Release) 같은 계면활성제를 섞는다. 각 물감을 따로 떨어뜨린 다음 동시에 흘러내리게 한다. **B. 극적 효과** 화이트와 트랜스퍼런트 옐로, GAC 500을 가볍게 섞는다. 물감을 떨어뜨린 다음 GAC 500과 트랜스퍼런트 옐로를 몇 방울 첨가해 흘러내리게 한다. **C. 재미** 퍼링 미디엄을 책 한 쪽 면에 떨어뜨린 뒤 젖었을 때 바이올렛과 골드, 틸(teal, 청록색) 물감을 떨어뜨린다. 책을 움직여 물감이 서로 흘러 섞이게 한다. 물감이 평평해지게 한 다음 건조시킨다. **D.얼룩게 하기** 물감 떨어뜨린 곳에 비누나 알코올을 스프레이로 분사한다. 이때 물감이 얇게 퍼진 상태여야 한다(102쪽 비누와 86쪽 소독용 알코올 참고). **E. 스킨** 퍼링 미디엄이나 플루이드 무광택 미디엄을 비닐시트에 떨어뜨린 뒤 아크릴물감을 첨가한다. 너무 얇게 퍼지지 않도록 건조시킨 뒤 퍼링 미디엄을 떼어낸다. 스킨과 비슷할 것이다(46쪽 스킨 참고). **F. 웨빙** 퍼링 미디엄에 스프레이 웨빙을 분사한다(48쪽 스프레이 웨빙 참고). **G. 흘러 내리게 하기** 물감에 물을 약간 넣어 묽게 만든다. 이것을 표면에 칠한 뒤 알코올을 분사하여 물감이 흘러내리게 한다.

문제해결 TROUBLESHOOTING

표면에 퍼를 했을 때 엉망이 되는 이유는 한 번에 너무 많은 색을 사용했기 때문이다. 한 번에 한두 가지 색만 사용하고, 건조된 다음 다른 색을 써라. 만약 물감이 젖은 상태일 때 엉망이 되었다면 물이나 알코올로 닦아낸 뒤 처음부터 다시 시작한다.

면도용 거품Shaving Foam

면도용 거품으로 그림 그리기는 아이나 어른이나 즐거워하는 미술활동이다. 종이 미술가들은 면도용 거품을 손쉬운 마블링 테크닉으로 이용해왔다. 여러분은 이 책에서 면도용 거품을 이용해 독특한 바탕과 특이한 콜라주 페이퍼 만드는 법을 배우게 될 것이다.

재료와 도구

면도용 거품(가능하면 무향으로)
투명한 플라스틱 접시
종이타월
팔레트나이프
플루이드 아크릴물감이나 수채화물감 혹은 염료
작업할 표면

바닥재

캔버스
종이
패널

보존력

거품의 일부가 남아있을 경우 보존력은 그럭저럭 좋다. 반면 거품이 완전히 제거되면 보존력이 매우 좋아진다.

팁

색이 칙칙해지기 전까지는 쓰던 거품에 계속해서 색을 추가해 사용할 수 있다. 리퀴드 아크릴잉크와 염료는 마블링 효과를 내는 데 매우 효과적이다.
이 기법을 자주 사용하는 편이라면 플라스틱 접시 대신 플렉시판을 이용하라. 거품을 닦아내기만 하면 재사용할 수 있다.

1 면도용 거품을 플라스틱접시 뒷면에 뿌린다. 작업표면 주위에 종이타월을 깔아 필요할 때 닦도록 한다.

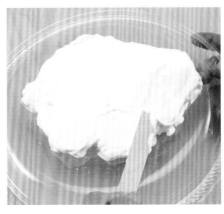

2 팔레트나이프를 이용해 두께가 1.3센티미터쯤 되게 거품을 골고루 펴 바른다.

3 거품에 물감이나 잉크, 염료를 몇 방울 떨어뜨린다.

4 팔레트나이프로 물감을 젓는다.

문제해결 TROUBLESHOOTING

향이 있는 면도용 거품은 시간이 지나면 역겨워진다. 한번 사용했던 종이타월은 비닐봉지에 밀봉하여 더 이상 작업실에 향이 남지 않게 하라.
이 기법은 뜻밖의 즐거운 결과물을 가져다준다. 아마 생각했던 것보다 훨씬 나을 것이다.

5 접시의 거품을 작업표면에 갖다 댄다. 접시를 좌우로 돌리거나 꾹 눌렀다가 뗀다.

6 접시를 뗀 뒤 팔레트나이프를 이용해 표면에 묻은 거품을 가볍게 긁는다.

7 여분의 거품은 다시 접시에 칠한다. 다른 색 물감을 가지고도 떨어뜨려 젓고 표면에 찍는 과정을 만족스러울 때까지 되풀이한다. 거품을 나이프로 긁어낸다. 원할 때까지 작업을 계속한다.

응용 VARIATIONS

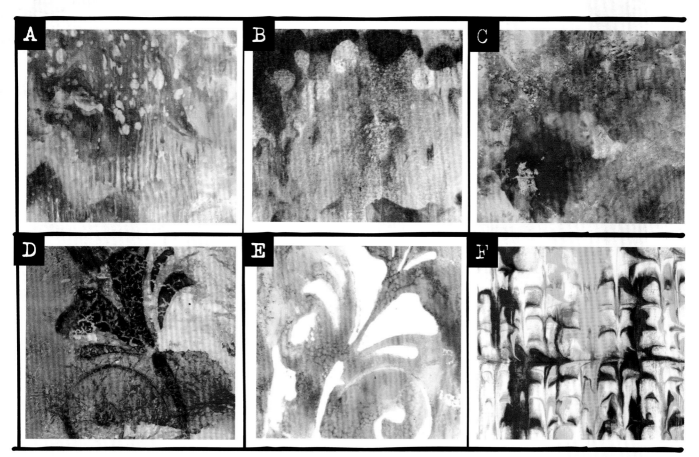

A. **패턴** 뾰족한 도구로 면도용 거품을 긁어 자국을 낸 뒤 알코올을 떨어뜨려 물방울무늬를 만든다. B. **마음껏 시도하기** 인터퍼런스 칼라를 이용해 아른거리는 효과를 낸다. C. **텍스처** 면도용 거품을 건조시킨 뒤 깨뜨린다. 잔여물을 붓으로 털어낸 다음 아크릴물감을 도포하여 막을 입힌다. D. **스텐실** 테이프로 스텐실을 표면에 붙인 다음 물감 섞은 거품을 칠한다. 스텐실은 제거하고 거품은 그대로 둔다. 거품이 건조된 뒤 아크릴용 스프레이 피니시를 도포한다. E. **스탬프** 작품 D에서 떼어낸 거품 묻은 스텐실을 깨끗한 표면에 찍어 정반대의 이미지를 얻는다. F. **대리석 무늬** 면도용 거품에 물감을 몇 방울 떨어뜨린 다음 나이프 끝으로 긁어 대리석 무늬를 만든다.

85

반발기법 | 소독용 알코올Rubbing Alcohol

가운데 점이 있는 커다란 원부터 작은 별처럼 생긴 무리까지 다채로운 결과를 만들어내기 때문에 내가 특히 좋아하는 기법이다. 이 기법의 중요한 성공 열쇠는 물감의 점성인데, 색 조화까지 어우러지면 매우 아름답다.

재료와 도구

그림붓
아크릴물감
작업표면
점안기구
소독용 알코올
분무기

바닥재

캔버스
패널
수채화 용지

보존력

뛰어남

팁

소독용 알코올을 뿌릴 때 분무기, 칫솔, 부채꼴의 팬브러시, 점안기구처럼 다양한 도구를 써보라. 너무 빡빡하지만 않게, 물감의 점성을 달리해 다양하게 시도해보라. 알코올을 공중으로 분사하여 떨어지면서 작품표면에 묻게 하면 더욱 아름답고 가볍게 흩어진 듯한 모습의 반점이 나타난다. 다공성 표면보다는 미끄러운 표면일 때 더욱 드라마틱한 효과가 나타난다.

1 원할 경우 표면에 색칠을 한 다음 완전히 건조시킨다. 이어서 깨끗한 붓을 이용해 점성이 균일하도록 희석한 물감을 표면에 얇게 칠한다.

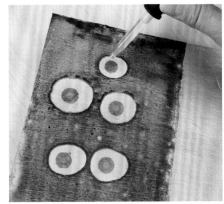

2 물감이 아직 젖었을 때 소독용 알코올을 뿌리거나 몇 방울 떨어뜨린다. 몇 초쯤 기다리면 물감이 웅덩이를 형성하기 시작한다.

3 그대로 건조시킨 다음 원하면 다른 색을 이용해 똑같은 방식으로 한다. 분무기를 이용해 분무하면 이슬 맞힌 듯한 모습이 된다.

문제해결 TROUBLESHOOTING

물감이 건조된 상태에서 알코올을 떨어뜨리면 효과가 나타나지 않는다. 반대로 물감이 너무 젖었으면 웅덩이를 만들기 전에 서로 흘러 뒤섞여버린다. 물감이 너무 되면 알코올이 물감을 통과하지 못한 채 표면에 뜬다.
결과물이 마음에 들지 않으면 물감이 마르기 전에 닦아내고 다시 시도하라.

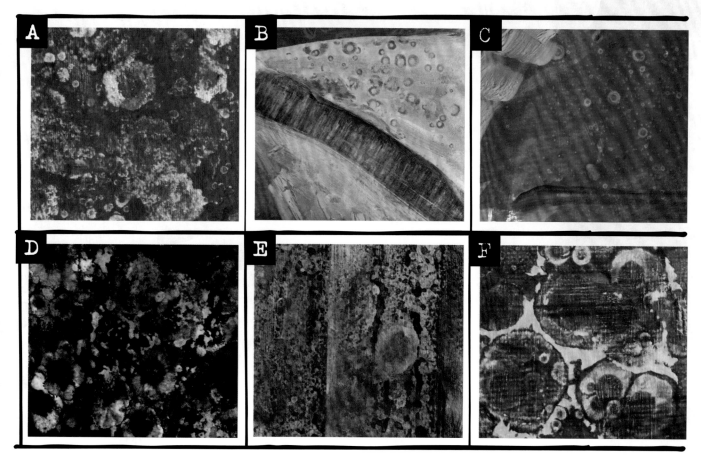

A. **메탈리프** 메탈리프를 작업표면으로 사용하려면(38쪽 참고) 물감을 칠하기에 앞서 메탈리프에 적합한 정착액(픽사티브)을 바를 필요가 있다. B. **재탄생** 이 기법을 오래된 그림에 시도해보라. 버려졌던 작품이 새롭게 태어난다. C. **실험하기** 어두운 칼라와 인터퍼런스 칼라를 다양하게 시도해보라. D. **신비로운 마감처리** 알코올을 뿌린 후 물감이 완전히 마르기 전에 닦아낸다. 그러면 동그라미 모양의 윤곽이 나타날 것이다. E. **색의 드라마** 크림슨, 코발트, 청록색, 이리데슨트 브론즈처럼 완전한 보색의 물감을 겹겹이 칠하면 극적인 효과가 배가된다. F. **마음껏 시도하기** 물감이 젖은 상태면 가장자리가 물결처럼 구불구불한 원이 만들어지고, 물감이 마를수록 원의 윤곽은 더욱 또렷해진다.

얼룩제거 펜Bleach Pen

밑칠한 색을 볼 수 있게 해주는 또 다른 반발기법이다. 이 펜은 마트의 세탁 용품 코너에서 구입할 수 있다. 얼룩을 잡아떼는 겔 성분은 흘러내리지 않는 성질이 있어서 글씨를 쓰거나 표시를 하는 데 안성맞춤이다. 얼룩제거 펜은 독성이 있는 화학물질이므로 야외나 통풍이 잘 되는 곳에서 사용한다.

재료와 도구

붓
아크릴물감
표면
얼룩제거 펜
종이타월

바닥재

캔버스
패널
수채화 용지

보존력

나쁠 수도 있고 좋을 수도 있다.

팁

독성이 덜한 재료로 같은 효과를 내려면 얼룩제거 펜 대신 무색의 글레이징 미디엄을 사용한다. 방법은 같지만 글씨를 쓰는 것은 여의치 않을 것이다. 다만 점 그리기는 어렵지 않다.

1 원하는 표면에 색칠을 한 다음 건조시킨다. 대비되는 색의 아크릴물감을 희석하여 그 위에 얇게 덧칠한다.

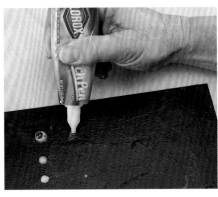

2 물감이 젖었을 때 얼룩제거 펜으로 표면에 점을 찍는다.

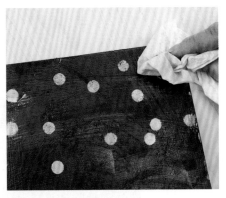

3 물감을 건조시킨다. 젖은 종이타월로 얼룩제거 펜 자국을 지운다(종이타월을 적실 때 물 이외의 것은 사용하지 말아야한다).

문제해결 TROUBLESHOOTING

점을 지우기 전에 물감이 충분히 말랐는지 확인해라. 그렇지 않으면 몽땅 지워질 수 있다.

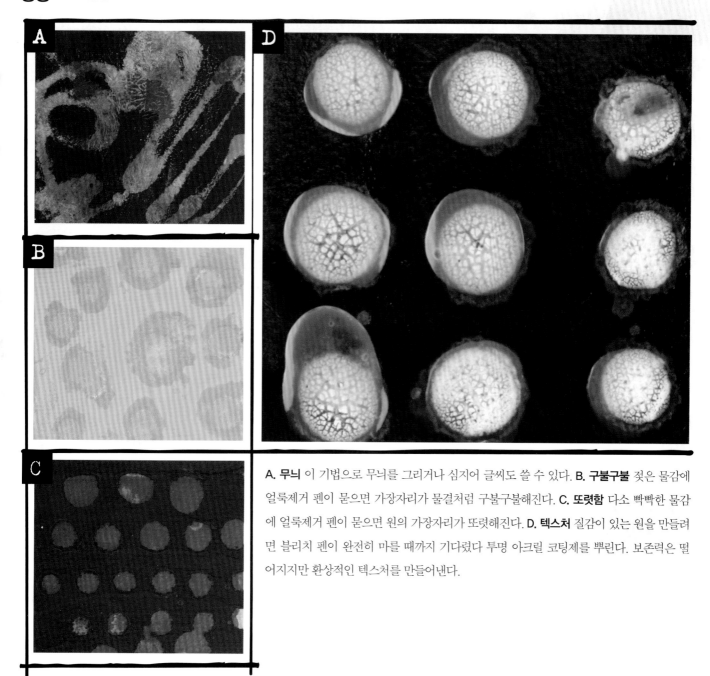

A. **무늬** 이 기법으로 무늬를 그리거나 심지어 글씨도 쓸 수 있다. B. **구불구불** 젖은 물감에 얼룩제거 펜이 묻으면 가장자리가 물결처럼 구불구불해진다. C. **또렷함** 다소 빡빡한 물감에 얼룩제거 펜이 묻으면 원의 가장자리가 또렷해진다. D. **텍스처** 질감이 있는 원을 만들려면 블리치 펜이 완전히 마를 때까지 기다렸다 투명 아크릴 코팅제를 뿌린다. 보존력은 떨어지지만 환상적인 텍스처를 만들어낸다.

89

반발기법 | 바셀린Petroleum Jelly

바셀린은 반발작용을 일으켜 밑그림을 보호해주면서도 환상적이고 고풍스러운 느낌을 만들어낸다. 이 기법은 예술작품에서 어느 한 부분을 강조하는 데도 최고다.

재료와 도구

붓
아크릴물감
작업표면
바셀린
물티슈

바닥재

캔버스
패널
수채화 용지

보존력

뛰어남

팁

바셀린은 물티슈로 쉽게 닦인다. 물티슈가 없으면 비눗물과 종이타월을 써도 된다.

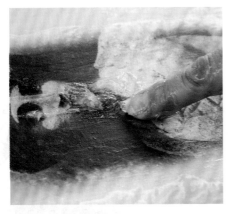

1 작업표면에 원하는 대로 색칠하거나 장식을 한다. 여러분이 보호하고 싶은 배경의 어느 한 부분에 바셀린을 칠하고 그렇지 않은 부분은 칠하지 않는다.

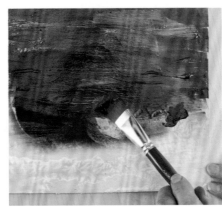

2 표면 전체에 아크릴물감을 칠한 뒤 건조시킨다. 바셀린은 미끈거리고 끈끈한 채로 남아 있을 것이다.

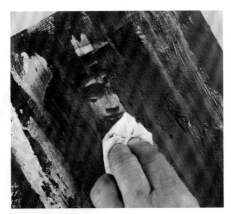

3 물티슈로 물감을 닦아낸다.

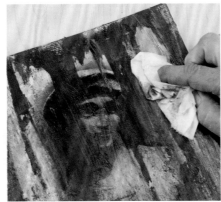

4 원하면 다른 색을 가지고도 같은 방법을 되풀이한다.

문제해결 TROUBLESHOOTING

오래된 그림 중에 특별히 보존하고 싶은 부분이 있으면 그 이미지에 바셀린을 꼼꼼하게 바른다.
바셀린을 엉뚱한 곳에 발랐거나 완성된 모습이 마음에 들지 않으면 알코올로 물감을 제거할 수 있다. 이 기법을 쓰기 전에 폴리머 미디엄이나 겔 미디엄으로 분리 코팅을 하지 않은 한 알코올은 표면에 칠한 물감까지 지울 수 있다.

A.**스탬프나 스텐실** 2단계 후에 아크릴물감으로 스탬프를 찍어 무늬를 만든 다음 건조시킨다. 더욱 흥미진진한 결과를 얻기 위해 3단계를 계속한다. B. **극적 효과** 작품을 더욱 돋보이게 하려면 색상판에서 반대편에 있는 색을 덧칠한다. C. **결합** 이 기법은 '종이 뜯어내기' 기법과 병행했을 때 환상적으로 보인다(50쪽 종이 뜯어내기 참고).

반발기법 │ 비닐랩Plastic Wrap

우리는 비닐랩을 씌웠을 때 벌어지는 놀라운 드라마를 좋아한다. 소프트에지나 하드에지(회화에서 하드에지는 사물의 가장자리를 선명하게 칠하는 것. 소프트엣지는 가장자리를 희미하게 칠해서 배경색과 구분이 안 가게 하는 것), 또는 직선이나 추상적인 선, 아니면 레이어링이 생기는 상황에 따라 그 모습은 완전히 다르다.

재료와 도구

붓
아크릴물감
표면
비닐랩

바닥재

캔버스
패널
수채화 용지

보존력

뛰어남

팁

아름다운 무지개 모양을 내려면 2단계로 넘어가기 전에 물감을 다채롭게 칠한다.

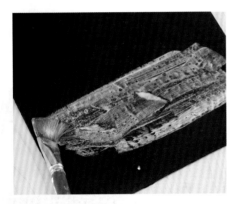

1 붓으로 표면에 색칠을 한다.

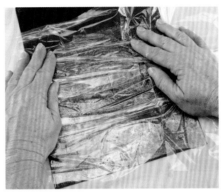

2 물감이 젖었을 때 색칠 위에 비닐랩을 덮는다. 비닐랩을 손으로 문지르거나 줄무늬가 생기도록 옆으로 잡아당긴다.

3 물감이 마를 때까지 기다렸다 비닐랩을 벗긴다. 비닐랩을 벗길 때 물감이 어느 정도 젖어있으면 흐릿한 텍스처가 생긴다. 반면 물감이 마른 상태면 텍스처가 선명할 것이다. 물감이 완전히 마른 후 다음 작업을 진행한다.

문제해결 TROUBLESHOOTING

2단계에서 비닐랩을 씌울 때 물감이 너무 말랐으면 텍스처가 별로 생기지 않는다. 반드시 물감을 칠한 직후 비닐랩을 씌운다. 텍스처의 모양은 물감 건조상태에 따라 달라진다. 혹시 마음에 들지 않는 무늬가 생길까 걱정스럽다면 이 기법을 사용하기 전에 미디엄이나 겔로 코팅을 한 뒤 건조시킨다. 그렇게 하지 않으면 알코올로 수정하려다 밑칠한 물감이 지워질 수 있다.

A. **결합** 작업에 들어가기에 전에 98쪽에서 소개하는 식기세척기 린스를 이용한 바탕면을 준비해둔다. 이 기법과 다른 기법을 병행하면 온갖 마법같은 일이 벌어진다. **B. 극적 효과** 메탈리프(38쪽 메탈리프 참조)나 메탈릭페인트를 칠한 표면에다 이 기법을 이용해보라. **C. 레이어** 1에서 3단계까지 진행한 뒤 다른 색으로도 똑같이 반복한다. 여러 색이 겹쳐져서 몽환적인 분위기를 자아낸다. **D. 아른아른** 물속 같은 딴 세상을 표현하기 위해 검정색 바탕에 이 기법을 이용해 인터퍼런스 칼라를 더했다.

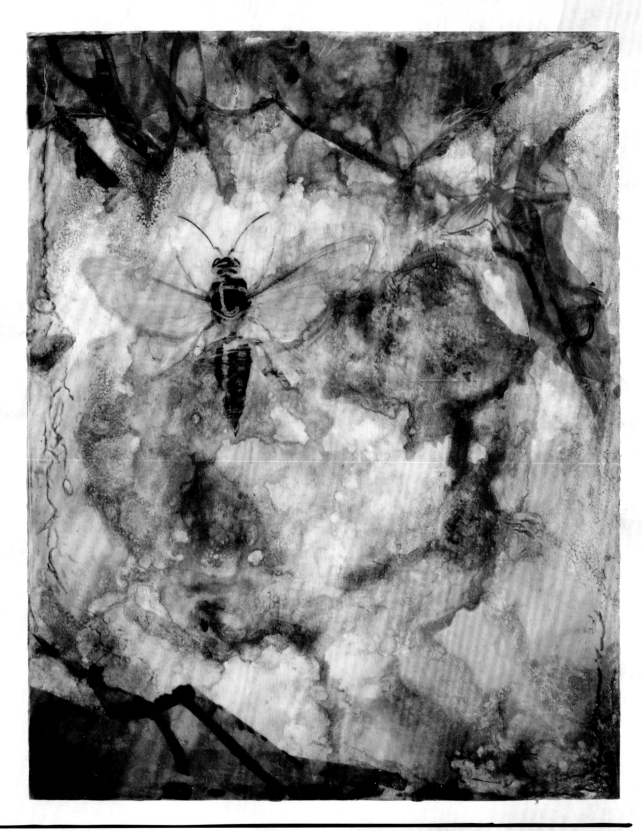

정글 주스Jungle Juice
샌드라 듀런 윌슨
주요기법 면도용 거품(84쪽)

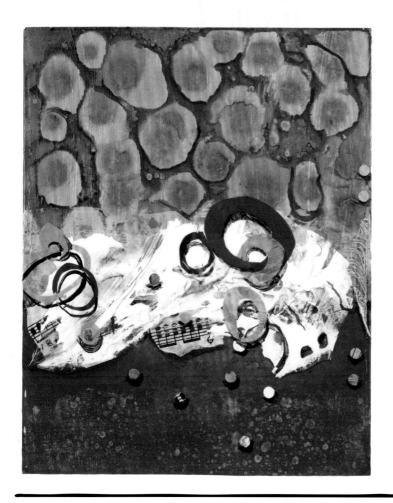

노래의 기쁨Song Delight
샌드라 듀런 윌슨
주요기법 소독용 알코올(86쪽)

몬드리안에 대한 열광Mondrian Madness
샌드라 듀런 윌슨 주요기법
주요기법 얼룩제거 펜(88쪽)

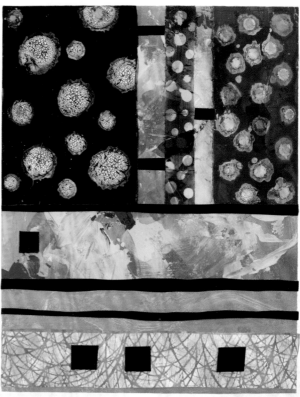

마야Maya
달린 올리비아 매킬로이
주요기법 바셀린(90쪽)

낚시가 끝나고gone fishing
달린 올리비아 매킬로이
주요기법 비닐랩(92쪽)

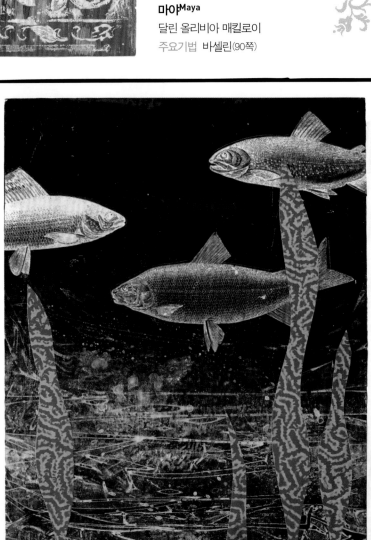

꽃의 위력flower power
샌드라 듀런 윌슨
주요기법 식기세척기 린스(98쪽)

반발기법 | 식기세척기 린스Rinse Aid

한동안 인기를 끈 이 기법은 낡고 오래된 것처럼 보이게 하는 게 특징이다. 한 가지 이상의 색들을 겹겹이 덧칠하거나 다른 기법과 병행해서 사용하면 재미있다. 또 아래 층에 적용한 기법들을 보호하면서 레이어링을 할 수 있는 방법이기도 하다. 물감의 농도와 타이밍을 적절하게 지키는 것이 이 기법의 열쇠다.

재료와 도구

아크릴물감
물
플라스틱 접시
붓
작업표면
식기세척기 린스
헤어드라이어(선택사항)
종이타월이나 물티슈

바닥재

캔버스
패널
수채화 용지

보존력

뛰어남

팁

색의 조합과 물감 점도에 조금씩 변화를 주어 시도해보라.
건조된 물감을 지우려면 종이타월에 알코올을 뿌려서 닦는다.
붓이나 스펀지를 가지고 세척기 린스를 가볍게 두드린다.

1 원하는 아크릴물감에 물을 섞어 묽게 만든다.

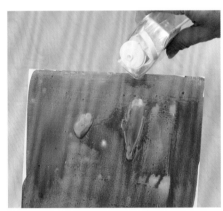

2 희석한 물감을 붓으로 표면에 칠한다. 물감이 젖었을 때 세척기 린스를 몇 방울 떨어뜨린다. 표면을 비스듬히 기울여 세척기 린스가 흐르게 하거나 표면 위의 물감이 평평해지게 한다.

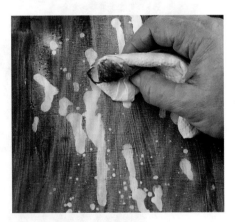

3 물감을 그대로 두든지 헤어드라이어로 건조시킨다. 젖은 종이타월이나 물티슈로 세척기 린스를 닦아낸다.

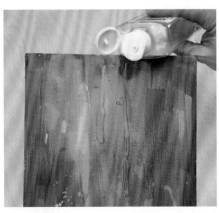

4 원하면 다른 색을 가지고 같은 방법으로 되풀이한다.

A. **흩뿌리기** 팬브러시를 세척기 린스에 담갔다 털어 용액이 표면에 점점이 흩어지게 하거나 점안기를 사용해서 떨어뜨린다. B. **서프라이즈** 다양한 페이스트와 물감으로 바탕면을 만든 다음 건조시킨다. 그 위에 세척기 린스를 뿌려 흘러내리게 한다. 밑칠한 다양한 물감과 텍스쳐가 드러날 것이다. C. **콘트라스트** 여러 색의 물감을 층층이 대비되도록 덧칠한다. D. **레이어** 콜라주나 50쪽에서 소개한 종이 뜯어내기 기법을 이용해 색다른 바탕을 만든다. E. **흥미로움** 세척기 린스로 스펀지 스탬프를 찍는다.

문제해결 TROUBLESHOOTING

이 기법은 물감의 점도가 아주 중요하다. 물감이 너무 빽빽하거나 묽으면 원하는 효과를 얻기 힘들다. 물감이 마르기 전에 세척기 린스를 닦아내면 줄무늬 효과가 잘 나오지 않는다. 또한 물감이 많이 젖은 상태일 때 세척기 린스를 닦아내면 세척기 린스와 함께 물감도 지워지기 쉽다. 린스를 닦아내기 전에 물감이 건조되었는지 반드시 확인해라.

물감이 너무 빽빽하면 세척기 린스가 물감을 통과하지 못하고 표면에 머무른다. 물감이 건조되기를 기다렸다 세척기 린스를 닦아낸다. 이렇게 만들어진 표면을 새로운 바탕면으로 삼아 이 기법을 되풀이해보라. 만약 물감이 건조되기를 기다리는 동안 세척기 린스가 말라버렸다면 유리창 세정제를 뿌린 다음 즉시 종이타월로 닦아낸다.

반발기법 | 소금 Salt

우리 주변에 얼마나 많은 미술재료가 있는지 놀라울 정도다. 이 기법은 간단하게 레이어를 만들 수 있는 방법이다. 표면에 뭔가 뿌려진 듯한 효과를 더해주고, 이미지를 부드럽게 만들어준다.

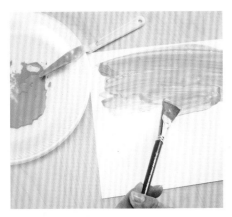

1 무지방 우유의 농도 정도로 희석한 물감을 표면에 칠한다.

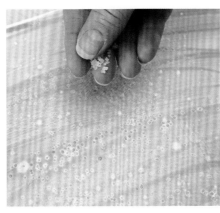

2 물감이 아직 젖었을 때 다양한 크기의 소금을 뿌린다.

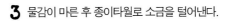

3 물감이 마른 후 종이타월로 소금을 털어낸다.

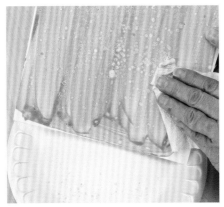

재료와 도구

붓
아크릴물감 또는 수채화물감
물
작업표면
다양한 크기의 소금
종이타월

바닥재

캔버스
패널
수채화 용지

보존력

뛰어남

팁

식탁용 소금, 바다소금, 돌소금은 다양하고 재미있는 무늬를 만들어낸다.
다공성의 표면이냐 매끄러운 표면이냐에 따라 다른 모습이 만들어진다.

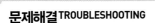

문제해결 TROUBLESHOOTING

소금을 털어낼 때까지 한두 시간 이상 기다리지 말아라. 그렇지 않으면 표면에 오돌토돌한 흔적이 영원히 남게 된다.

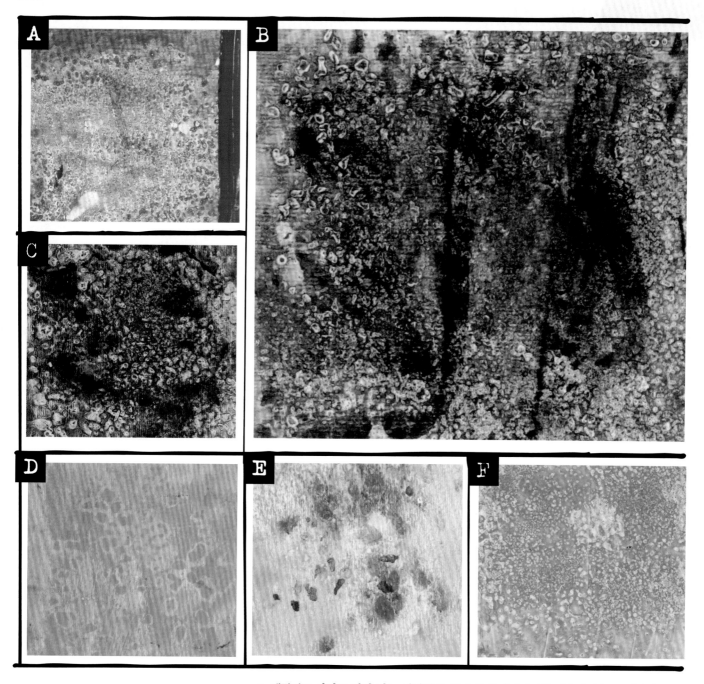

A. **메탈리프** 실제로 빛이 나는 바탕면을 얻기 위해 메탈리프를 이용하라(38쪽 메탈리프 참고). 골드리프를 사용할 경우 이 기법을 적용하기 위해 실러를 칠해 변색을 막는다. B. **레이어** 여러 색을 이용해 원하는 만큼 이 기법을 되풀이한다. C. **극적 효과** 바탕에 검정색을 칠한 뒤 건조시킨다. 그런 다음 인터퍼런스 혹은 메탈릭 물감을 칠하고 이 기법을 적용하면 극적인 결과를 얻을 수 있다. D. **화려함** 어두운 색 바탕에 메탈릭 칼라를 사용한다. E. **다양한 소금 크기** 소금의 크기를 달리하면 다른 크기의 반점이 생긴다. 고양이 깔짚을 가지고도 비슷한 효과를 낼 수 있다. F. **소금 재활용** 이 기법에서 쓰고 남은 소금을 재활용한다. 두 번째로 소금을 뿌렸을 때 먼젓번 물감 색이 묻어날 것이다.

반발기법 | 비누 Soap

우리는 반발기법을 사랑한다. 예측하지 못한데다 복제 불가능한 결과를 만들어내기 때문이다. 게다가 우리 작업실에 이미 비누가 있기 때문이기도 하다.

재료와 도구

붓
아크릴물감이나 수채화물감
작업표면
주방용 세제와 물을 섞을 분무기(물 한 컵에 세제 1스푼)
종이타월

바닥재

캔버스
패널
수채화 용지

보존력

뛰어남

팁

이 기법은 타이밍과 물감의 농도가 성공의 열쇠다. 허공으로 분무한 비눗물이 표면으로 떨어지면서 방울이 맺게 한다. 다공성 표면이냐 매끄러운 표면이냐에 따라 매우 다른 모습이 나타날 것이다.

1 붓으로 묽게 희석한 물감을 표면에 칠한다.

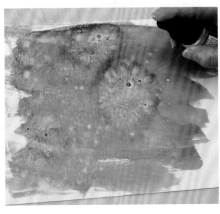

2 물감이 젖은 상태에서 분무기로 비눗물을 뿌리거나 방울방울 떨어뜨린다.

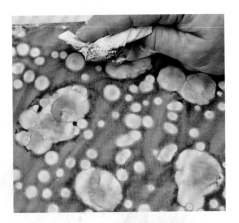

3 물감은 건조됐지만 비눗물은 아직 젖었을 때 종이타월로 꾹꾹 눌러 닦아낸다. 그대로 건조시킨 뒤 다른 색으로도 똑같이 되풀이한다.

문제해결 TROUBLESHOOTING

물감을 희석하지 않으면 이 기법은 성공하지 못한다. 혹시 처음부터 잘 되지 않으면 물감에 섞는 물의 양을 달리해 보라.

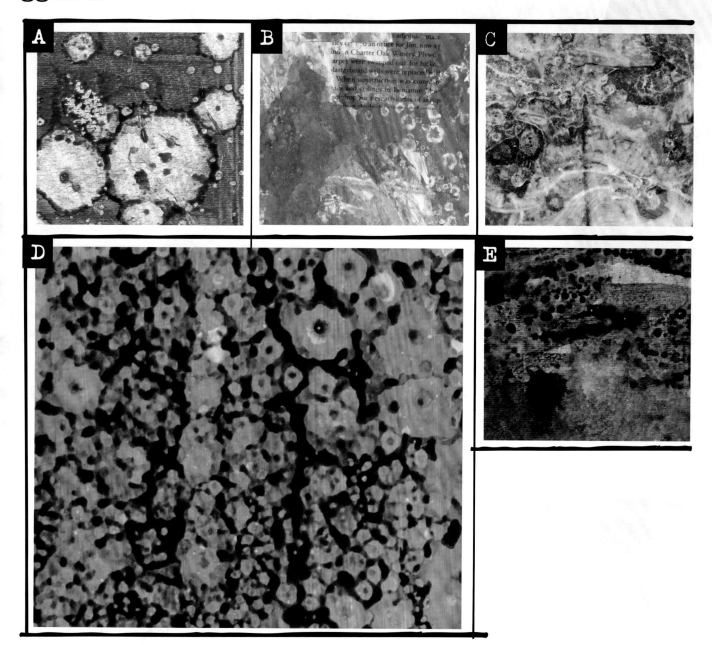

A. **화려함** 색칠한 메탈리프에 이 기법을 사용할 경우 색을 칠하기 전에 적당한 정착액을 칠하고 건조시킨다. B. **새로운 변신** 오래된 그림의 배경이나 어느 한 부분에 이 기법을 사용해보라. 관심이 떠나버린 작품에 시도해도 좋다. C. **극적 효과** 어두운 칼라와 인터퍼런스 물감을 사용해 이 기법을 시도해보라. D. **하늘 느낌** 젖은 물감에 비눗물을 분무해서 밤하늘의 분위기를 낸다. E. **버블** 물감에 주방용 세제를 섞는다. 물감을 많이 휘저을수록 거품은 커질 것이다. 보존력은 뛰어나다.

비눗물을 이용한 반발기법과 비슷하지만 밑에 칠한 레이어들이 잘 보존되고 더욱 선명하게 보인다. 이 기법은 타이밍이 전부라 해도 과언이 아니므로, 계속해서 시도하고 실험해보라. 칼라와 레이어가 작품을 어떻게 풍부하게 만들어주는지 알려주는 멋진 기법이다.

재료와 도구

붓
아크릴물감 또는 수채화 물감
작업표면
물 담을 분무기
종이타월

바닥재

캔버스
패널
수채화 용지

보존력

뛰어남

팁

칫솔, 팬브러시, 점안기 같은 도구로도 물을 뿌려보라.
물감의 농도에 변화를 주어가며 시도해보라. 단 물감이 너무 되면 원하는 효과가 나오지 않을 것이다.
허공으로 스프레이한 물이 떨어지면서 표면에 미세하게 튀는 효과를 시도해보라.
건조시간을 다르게 하면 어떤 효과가 나타나는지도 시도해보라.

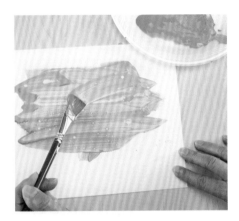

1 표면에 묽게 희석한 물감을 칠한다.

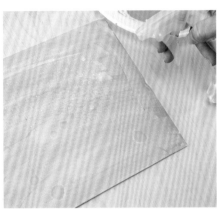

2 표면이 젖었을 때 물을 뿌리거나 물방울을 떨어뜨린다.

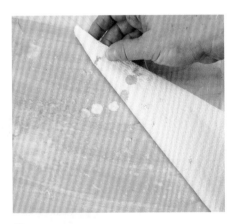

3 물감은 말랐지만 물방울은 아직 마르지 않았을 때 종이타월로 꾹꾹 찍어 수분을 빨아들인다.

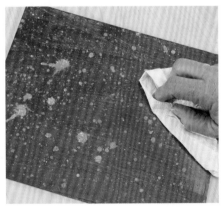

4 원하면 다른 색으로도 똑같이 반복해보라.

문제해결 TROUBLESHOOTING

작업표면에 물을 분무했는데 아무런 반응도 없으면 색칠한 물감이 지나치게 말랐기 때문일 수 있다. 아예 완전히 건조시킨 후 이 기법을 처음부터 다시 시도해보라. 실패한 레이어는 바탕색이 되어줄 것이다.
만약 물감이 모두 닦여졌다면 물감이 충분히 건조되지 않았기 때문일 수 있다. 너무 빨리 물방울에 손을 댔다면 아예 닦아내고 처음부터 다시 시작해라. 표면의 물방울을 문지르거나 닦는 게 아니라 빨아들인다는 점을 잊지 말라. 물감이 충분히 건조되지 않은 상태에서 문지르거나 닦으면 엉망이 된다.

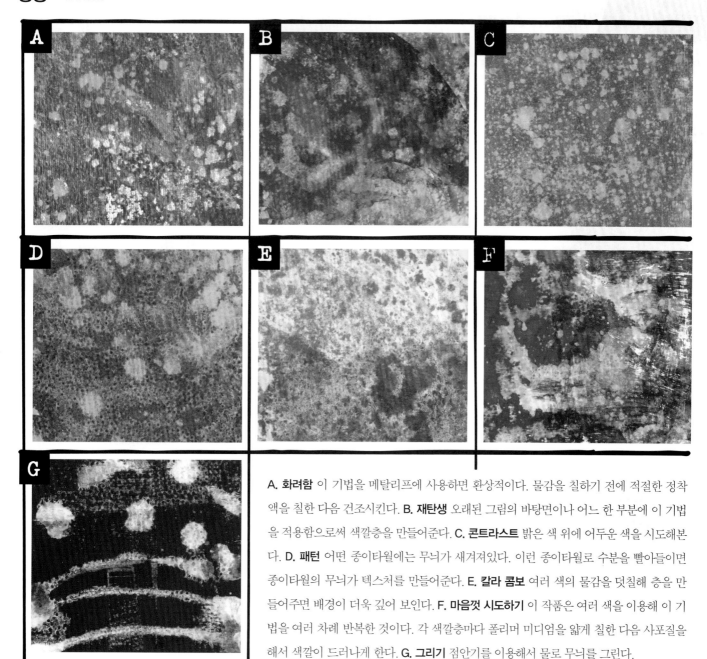

A. **화려함** 이 기법을 메탈리프에 사용하면 환상적이다. 물감을 칠하기 전에 적절한 정착액을 칠한 다음 건조시킨다. B. **재탄생** 오래된 그림의 바탕면이나 어느 한 부분에 이 기법을 적용함으로써 색깔층을 만들어준다. C. **콘트라스트** 밝은 색 위에 어두운 색을 시도해본다. D. **패턴** 어떤 종이타월에는 무늬가 새겨져있다. 이런 종이타월로 수분을 빨아들이면 종이타월의 무늬가 텍스처를 만들어준다. E. **칼라 콤보** 여러 색의 물감을 덧칠해 층을 만들어주면 배경이 더욱 깊어 보인다. F. **마음껏 시도하기** 이 작품은 여러 색을 이용해 이 기법을 여러 차례 반복한 것이다. 각 색깔층마다 폴리머 미디엄을 얇게 칠한 다음 사포질을 해서 색깔이 드러나게 한다. G. **그리기** 점안기를 이용해서 물로 무늬를 그린다.

다목적 흰색 공예풀 White Craft Glue

화면에 입체감을 주고 채색된 균열 텍스처를 더해주는 손쉬운 기법이다. 균열은 그 자체로 레이어가 될 수 있고 녹여서 없앨 수도 있으며 다른 텍스처나 메탈리프 위에 만들 수도 있다. 균열이 만들어지는 모습을 지켜보는 건 매우 흥미롭다. 우리의 경험상 엘머 사의 공예풀이 가장 적합했지만 다른 브랜드의 풀로도 자유롭게 시도해보라.

재료와 도구

붓
아크릴물감
작업표면
다목적 흰색 공예풀
헤어드라이어(선택사항)

바닥재

캔버스
패널
플렉시판
수채화 용지

보존력

좋은 편

팁

균열을 완화시키고 싶으면 물감을 칠한 후 다른 깨끗한 붓에 물을 약간 묻혀 날카로운 모서리를 없앤다(응용 D 참고).
균열을 생생하게 보고 싶으면 보색 물감을 칠하라.

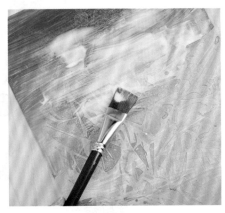

1 작업표면을 색칠하거나 원하는 대로 꾸민 다음 건조시킨다. 붓을 이용해 다목적 흰색 공예풀을 표면에 덧칠 없이 한 번에 칠한다. 풀칠이 두꺼울수록 균열이 커진다.

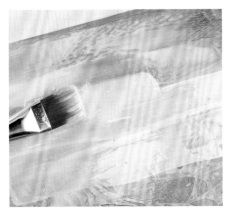

2 깨끗이 말린 붓으로 젖은 풀에 물감을 칠한다. 물감을 칠한 방향으로 균열이 생길 것이다. 물감이 풀 표면에 살짝 묻게 한다.

3 풀과 물감을 건조시킨다. 둘 다 건조되면서 균열이 생긴다. 이 과정을 촉진시키기 위해 헤어드라이어로 찬바람을 쐬어준다. 물감 웅덩이가 생기지 않게 지속적으로 움직여 줘야 한다.

문제해결 TROUBLESHOOTING

1단계와 2단계에서 같은 붓을 사용하면 효과가 반감된다. 물감을 칠할 때 깨끗하고 마른 붓을 쓸 것을 권한다. 풀 위에 물감을 칠할 때 붓질을 지나치게 반복하면 균열 효과를 얻을 수 없다.

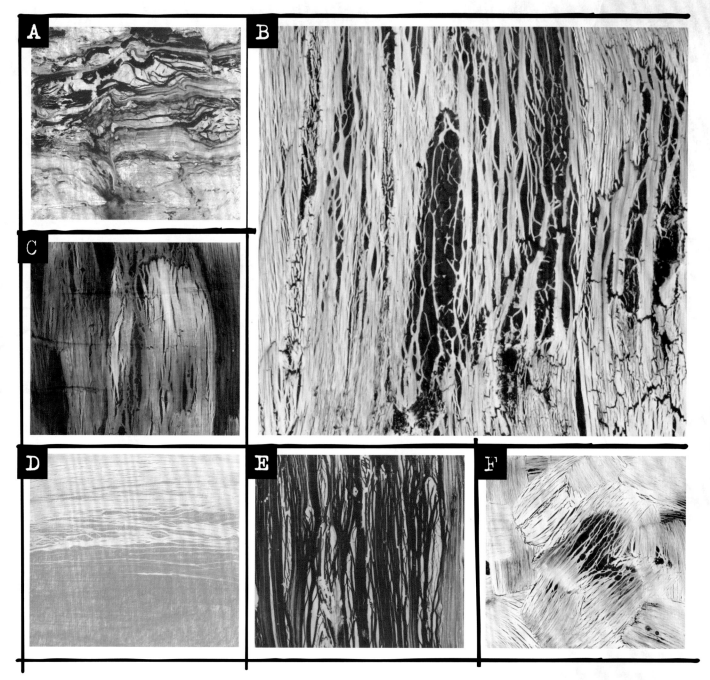

A. **얼룩지게 하기** 약간 다른 효과를 내기 위해 2단계 후 물을 뿌린다. 표면을 완전히 건조시킨 후 다음 작업을 진행한다. B. **선 무늬** 물감을 한 쪽 방향으로만 칠한다. C. **칼라** 검정색 바탕에 인터퍼런스 색 물감을 이용해 이 기법을 시도한다. D. **그라데이션** 약간의 물로 물감의 경계를 흐릿하게 한다. E. **극적 효과** 레이어마다 보색 물감을 이용해 이 기법을 되풀이한다. F. **버라이어티** 풀칠 위에 물감을 칠할 때 방향을 다르게 함으로써 텍스처와 재미를 극대화한다.

색칠한 리프Painted Leaf

메탈리프 기법은 물감의 농도에 따라 갖가지 무늬가 나온다. 가장 마음에 드는 결과를 얻으려면 다양한 농도의 물감을 가지고 시도해보라.

재료와 도구

붓
메탈리프 접착제
작업표면
가위
납지
메탈리프용 스프레이실러 또는 스프레이
바니시
메탈리프
아크릴물감
물

바닥재

캔버스
패널
플렉시판
수채화용지

보존력

뛰어남

팁

메탈리프 접착제를 바르거나 표면에 메탈리프를 붙이기 전에 바탕칠을 할 것인지부터 생각해라. 메탈리프 틈새로 물감 색이 비치기 때문이다.

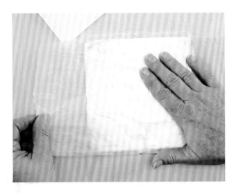

1 붓을 이용해 메탈리프 접착제를 표면에 칠한다. 접착제가 끈끈해질 때까지 몇 시간쯤 기다린다. 그 사이 메탈리프의 크기에 대충 맞춰 납지를 가위로 자른다. 납지를 메탈리프에 대고 가볍게 문지른다. 이렇게 하면 메탈리프가 납지에 달라붙어 손으로 다루기 쉬워진다.

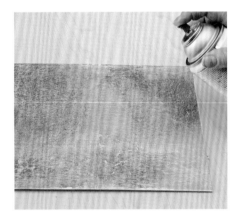

2 납지를 들어올린다. 메탈리프도 함께 달려 올라올 것이다. 메탈리프를 표면에 내려놓고 손으로 문지른 뒤 납지를 떼어낸다. 메탈리프가 작업표면을 모두 뒤덮을 때까지 1단계, 2단계를 반복한다.

3 메탈리프에 스프레이실러(코팅)나 스프레이바니시를 뿌린 뒤 건조될 때까지 기다린다.

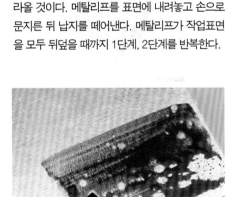

4 얇게 칠하기 위해 물감에 물을 섞는다. 납작붓을 이용해 메탈리프에 물감을 칠한다. 물감이 금세 고이는 모습을 보게 될 것이다. 물감이 골고루 먹힐 때까지 계속해서 붓을 뒤로 움직여 칠한다. 색칠이 마음에 들면 물감을 건조시킨다. 이제 원하는 대로 작품을 만들어보라.

문제해결 TROUBLESHOOTING

색칠한 물감이 너무 흥건하면 스탬프가 지나치게 적셔진다. 반대로 물감이 너무 건조되면 만족스러운 결과를 얻지 못한다. 물감의 건조시간을 지연시키기 위해 글레이징 미디엄을 써보라.

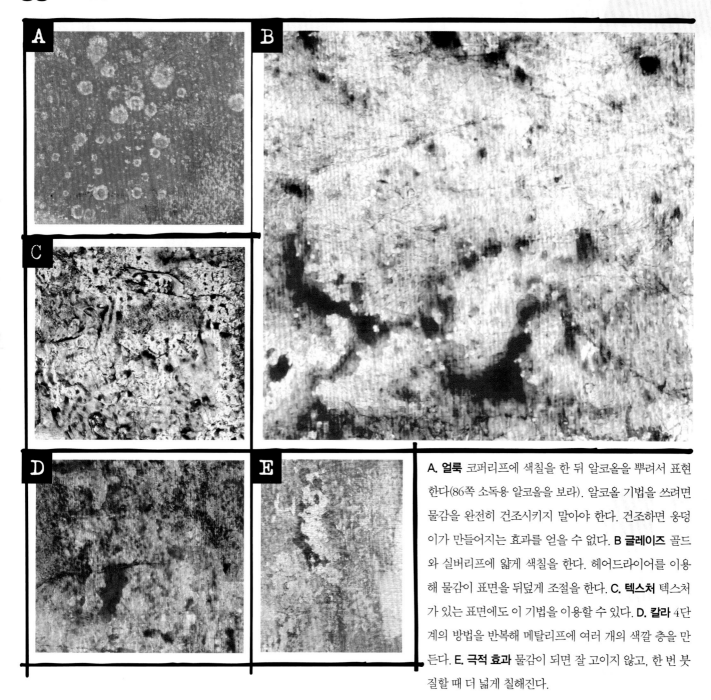

A. 얼룩 코퍼리프에 색칠을 한 뒤 알코올을 뿌려서 표현한다(86쪽 소독용 알코올을 보라). 알코올 기법을 쓰려면 물감을 완전히 건조시키지 말아야 한다. 건조하면 웅덩이가 만들어지는 효과를 얻을 수 없다. **B 글레이즈** 골드와 실버리프에 얇게 색칠을 한다. 헤어드라이어를 이용해 물감이 표면을 뒤덮게 조절을 한다. **C. 텍스처** 텍스처가 있는 표면에도 이 기법을 이용할 수 있다. **D. 칼라** 4단계의 방법을 반복해 메탈리프에 여러 개의 색깔 층을 만든다. **E. 극적 효과** 물감이 되면 잘 고이지 않고, 한 번 붓질할 때 더 넓게 칠해진다.

문제해결 TROUBLESHOOTING

물감이 리프에 잘 묻지 않으면 붓칠을 할 때 헤어드라이어의 찬바람을 이용해 물감의 농도와 건조시간을 조절한다. 아니면 물감을 덧칠해서 되직해지게 한다.

골드리프의 색이 어둡게 변색됐으면 실러나 바니시스프레이로 보호막을 씌우는 것을 잊었을 가능성이 높다. 본래의 광택을 원한다면 처음부터 다시 만든 다음 보호 스프레이를 뿌리도록 한다.

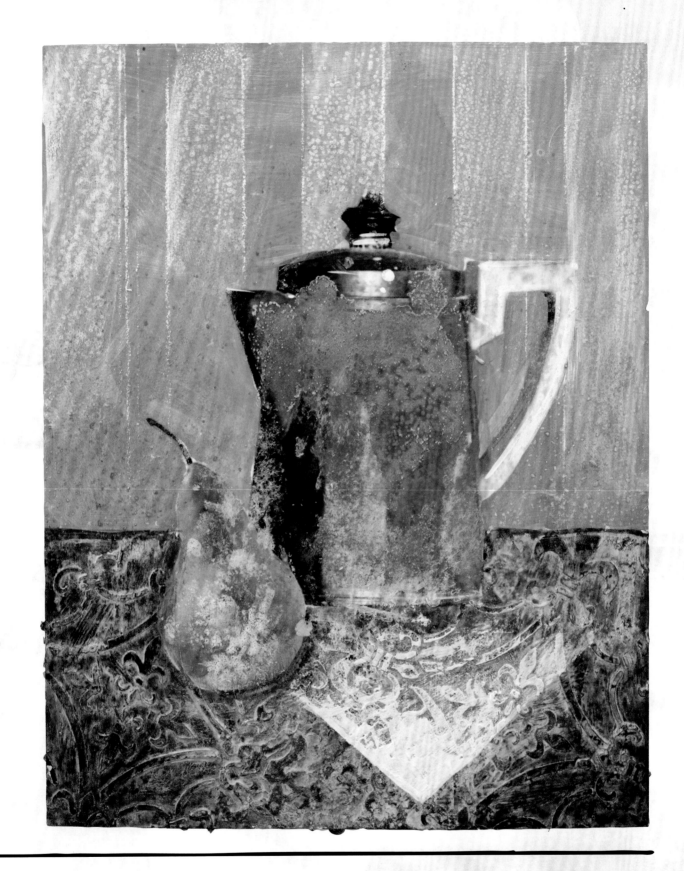

오후의 휴식Afternoon Break
달린 올리비아 매킬로이
주요기법 소금(100쪽)

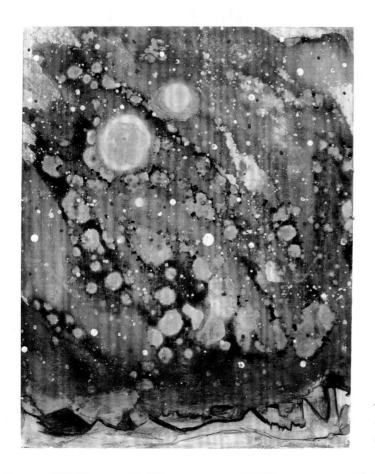

뉴멕시코의 밤New Mexico Night
샌드라 듀런 윌슨
주요기법 비누(102쪽)

포뮬러 투 더 스카이Formula to the Skies
샌드라 듀런 윌슨
주요기법 물(104쪽)

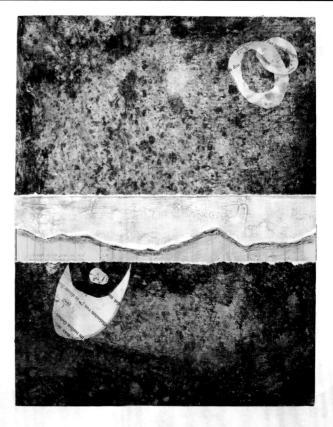

반사Reflections

달린 올리비아 매킬로이

주요기법 다목적 흰색 공예풀(106쪽)

뉴멕시코 여행New Mexico Journey

샌드라 듀런 윌슨

주요기법 색칠한 리프(108쪽)

112

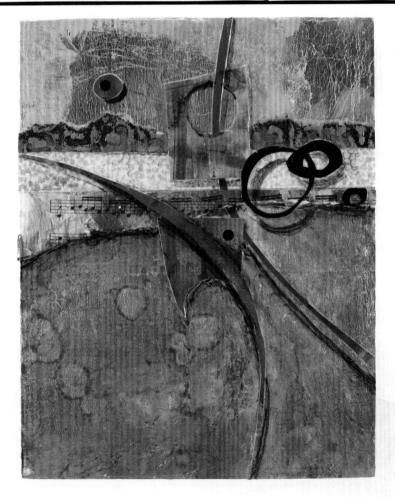

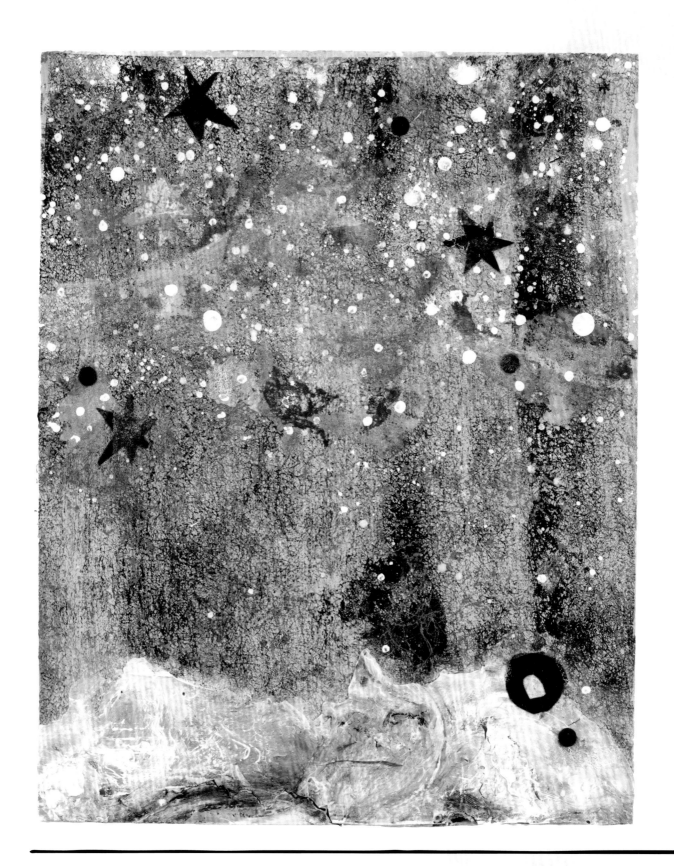

은하계Milky Way
샌드라 듀런 윌슨
주요기법 퓨저블 웨빙(114쪽)

제거 또는 결합 | 퓨저블 웨빙Fusible webbing

퓨저블 웹(fusible web : 열을 가하면 녹으면서 접착성이 생기는 인조원단)은 원더언더라든지 본다웹 같은 상품명으로 판매되는데, 제품마다 무게가 조금씩 다르다. 열을 가해 천과 천을 접착하는 데 이용되는 이 재료를 이용해 멋진 텍스처를 만들어낼 수 있다. 또한 색을 칠하거나 종이나 호일, 천조각 따위를 작품에 붙이는 용도로도 사용된다.

재료와 도구

붓
아크릴물감
퓨저블 웹
물
작업표면
다림질 판 또는 내열성 있는 판
황산지
다리미

바닥재

알루미늄호일
캔버스(다림질해야 하므로 팽팽해야 한다)
메탈
종이
수채화용지

보존력

좋음

팁

황산지는 다림질을 할 때 밑이 쉽게 들여다 보이므로 접합상태를 알 수 있다. 퓨저블 웹에 열을 가할 때 히트건(열풍기)을 사용하면 구멍이 뚫리면서 낡은 모습을 만들어낼 수 있다.

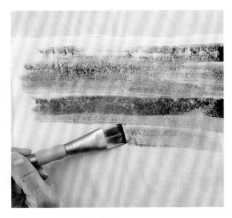

1 마른 붓으로 퓨저블 웹의 표면 전체에 검정색 물감을 엷게 칠한다. 몇몇 부분은 더 두껍게 칠해 그대로 건조시킨다.

2 또 다른 퓨저블 웹에는 물로 희석한 아크릴물감을 칠한다. 물감이 건조되면 퓨저블 웹에서 배접지를 떼어낸다.

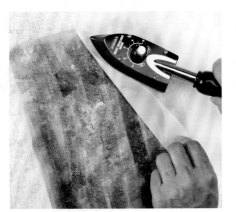

3 원하면 작업표면에 바탕칠을 한 다음 건조시킨다. 색칠해둔 퓨저블 웹을 표면에 내려놓는다. 그 위에 황산지를 대고 중간 온도의 다리미로 20초쯤 눌러 접합시킨다. 식으면 황산지를 떼어낸다. 제대로 접착되지 않았으면 황산지를 다시 내려놓고 좀 더 열을 가한다.

문제해결 TROUBLESHOOTING

이 기법에는 스팀다리미가 아닌 건식 다리미를 사용해야 한다. 스팀다리미는 웨빙과 물감을 끈적하게 녹여버린다. 재료에 따라 열을 달리해야 한다. 예를 들어 얇고 흐늘거리는 표면에 다림질을 한다면 낮은 온도로 짧은 시간, 두꺼운 메탈에 다림질을 한다면 온도를 높이고 가열시간을 늘린다. 다림질을 할 때는 깨끗한 황산지를 사용하고, 물감 묻은 배접지는 사용하지 말아야 한다. 물감이 묻은 배접지를 대고 다림질을 하면 표면에 달라붙는다.

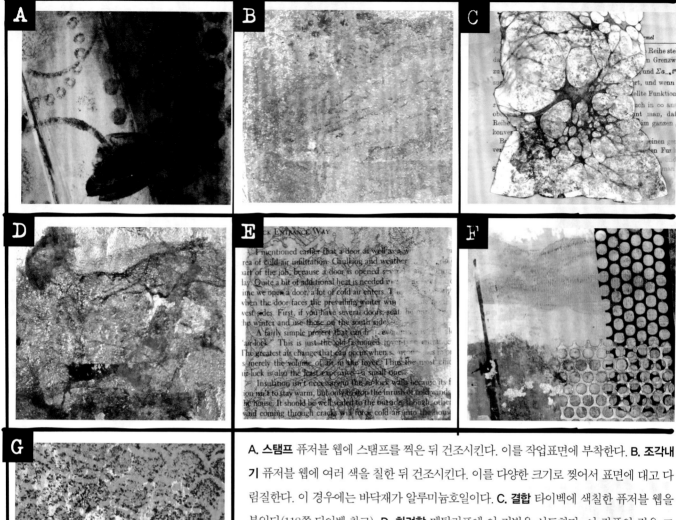

A. **스탬프** 퓨저블 웹에 스탬프를 찍은 뒤 건조시킨다. 이를 작업표면에 부착한다. B. **조각내기** 퓨저블 웹에 여러 색을 칠한 뒤 건조시킨다. 이를 다양한 크기로 찢어서 표면에 대고 다림질한다. 이 경우에는 바닥재가 알루미늄호일이다. C. **결합** 타이벡에 색칠한 퓨저블 웹을 붙인다(118쪽 타이벡 참고). D. **화려함** 메탈리프에 이 기법을 시도한다. 이 작품의 경우 코퍼리프다(38쪽 메탈리프 참고). E. **프린트** 잉크젯프린터를 이용해 퓨저블 웹에 이미지를 프린트한 다음 그것을 작업표면에 다림질해서 붙인다. F. **텍스처** 물감을 칠한 표면에 퓨저블 웹을 이용해 펀치넬라(punchnella : 스팽글을 만들고 남은 벌집 모양의 시트)을 붙인다. 단단히 접착시키려고 벌집처럼 생긴 망 위아래에 퓨저블 웹을 댔다. G. **문지르기** 배접지가 붙어 있는 퓨저블 웹을 텍스처 플레이트에 올려놓고 오일파스텔로 문질러 무늬를 찍어낸다. 이어서 퓨저블 웹을 작업표면에 올려놓고 황산지를 댄 다음 다림질을 한다.

제거 또는 결합 │ 부식시키기 Rust

조개부터 올록볼록한 벽지, 인조꽃에 이르기까지 무엇이든 부식시킬 수 있다. 작품을 부식시킬 때 일어나는 마법을 지켜보는 재미는 쏠쏠하다. 텍스처가 많을수록 훨씬 드라마틱한 결과가 나올 것이다.

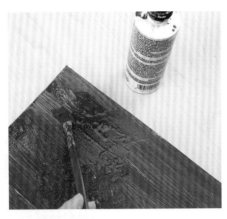

1 원하는 표면을 준비한 다음 잘 건조시킨다. 깨끗한 붓을 이용해 투파트 컴파운드(two part compound) 중 아이언 도료를 칠한다. 완전히 건조시킨다. 사용한 붓은 즉시 세척한다.

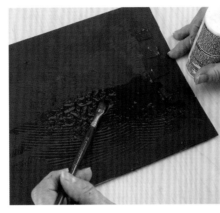

2 깨끗한 붓으로 부식제를 칠한다.

3 옆에 보이는 모습으로 바뀌려면 한 시간 이상 걸린다. 원하는 결과를 얻지 못했을 때는 언제든지 다시 칠한다.

재료와 도구

붓
아크릴물감이나 수채화 물감
표면
투파트 러스팅 컴파운드

바닥재

캔버스
천
물체
패널
수채화 용지

보존력

뛰어남

팁

하나의 붓으로 컴파운드의 양쪽을 사용하지 않는다. 자칫하면 붓이 부식된다.
대비되는 바탕색이 슬쩍슬쩍 비치는 것을 막으려면 표면을 진회색이나 번트엄버(burnt umber:어둡고 진한 황갈색)로 칠한다.
이 기법은 어느 표면에나 시도할 수 있다.
다만 처음부터 표면 전체에 칠하기보다 작은 조각에 테스트해볼 것을 권한다.

문제해결 TROUBLESHOOTING
작품이 녹슨 것처럼 보이지 않는다면 컴파운드 도료를 충분히 칠하지 않았기 때문일 것이다. 조금 더 칠하라.

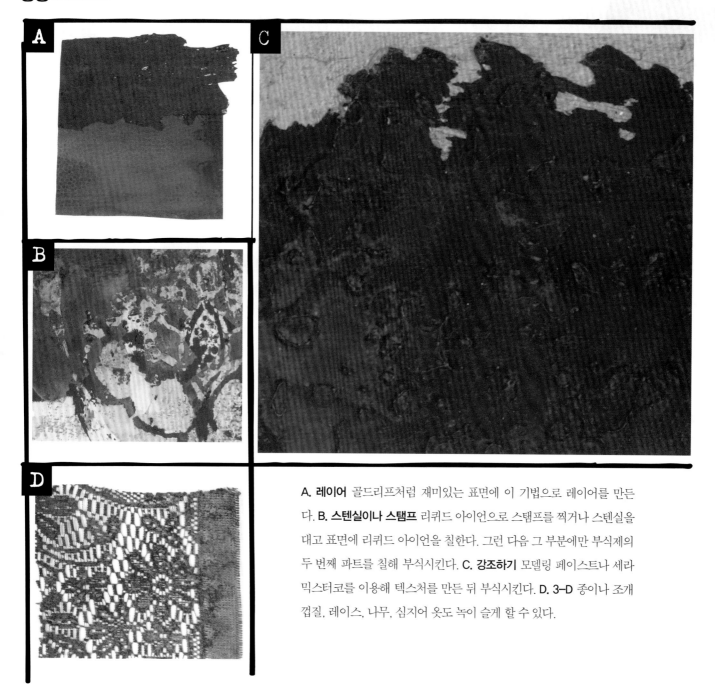

A. **레이어** 골드리프처럼 재미있는 표면에 이 기법으로 레이어를 만든다. B. **스텐실이나 스탬프** 리퀴드 아이언으로 스탬프를 찍거나 스텐실을 대고 표면에 리퀴드 아이언을 칠한다. 그런 다음 그 부분에만 부식제의 두 번째 파트를 칠해 부식시킨다. C. **강조하기** 모델링 페이스트나 세라믹스터코를 이용해 텍스처를 만든 뒤 부식시킨다. D. **3-D** 종이나 조개껍질, 레이스, 나무, 심지어 옷도 녹이 슬게 할 수 있다.

제거 또는 결합 │ 타이벡Tyvek

타이벡은 듀퐁 사에서 개발한 올레핀 섬유 제품이다. 해상운송용 봉투라든지 건축과 미술, 공예작품 따위에 여러 가지 용도로 사용된다. 타이벡은 시트로 구입할 수 있으며(142쪽 구입처 참고) 여의치 않을 때는 우편봉투를 재활용할 수도 있다. 타이벡은 열을 제외한 어떤 요소에도 영향을 받지 않는데, 우리가 이용해야 하는 것은 바로 그런 반응이다. 다만 합성섬유에 열을 가하면 연기가 나므로 야외에서만 이용해야 한다는 점을 명심해라.

1 타이벡을 원하는 크기보다 크게 자른다. 통풍이 잘되는 곳(야외가 좋다)에서 다림질 준비를 한다. 다림질판을 이용하거나 열에 강한 바닥에 타월을 깐다. 황산지를 반으로 접은 다음 그 사이에 타이벡을 끼운다.

2 가열한 다리미(스팀다리미 아님)로 황산지를 다린다. 낮은 온도에서 시작해서 필요한 경우 점차 온도를 높인다. 표면의 어느 한 쪽 위에서 다리미를 살짝 들고 있어보라. 다리미가 충분히 뜨거워지면 타이벡이 갑자기 수축할 것이다.

3 그 시점에 다림질을 멈추면 타이벡 시트가 이처럼 구겨진다.

재료와 도구

가위
타이벡
(스팀 없는) 다리미
다림질판이나 타월
황산지
접착제
작업표면

바닥재

타이벡은 접착제나 바느질로 대부분의 표면에 부착할 수 있다. 다만 열을 이용하는 접착제는 사용하지 말라.

보존력

정담할 수 없다. 타이벡을 물감으로 코팅하고 열에 노출시키지 않는다면 별 문제 없을 것이다.

팁

타이벡에 다리미로 열을 가할 때 온도와 압력 정도를 시험해보라. 열을 가하는 표면이 어떤 상태인가에 따라 타이벡의 반응이 다르다. 물감 칠한 쪽에 열을 가하면 오목한 거품이 생기고, 칠하지 않은 쪽에 열을 가하면 볼록한 거품이 생긴다. 물감은 다리미 열에 대해 차단막 역할을 한다. 물감을 두껍게 칠한 부분은 묽거나 얇게 칠할 부분만큼의 반응이 나타나지 않는다.

4 다리미를 다른 곳으로 옮겨라. 열을 더 가하면 타이벡은 수축하면서 찌그러진다. 거품도 생길 것이다. 결과가 만족스러우면 다리미의 전원을 끄고 타이벡을 식혔다가 작품에 활용한다. 타이벡을 작품에 부착할 때 열을 이용하는 접착제가 아니면 어떤 접착제라도 사용가능하다.

문제해결TROUBLESHOOTING

타이벡은 수축이 크기 때문에 처음부터 필요한 크기보다 큰 조각을 가지고 시작해라.

열을 가하면 순간적으로 수축하므로 잘 지켜봐야 한다. 황산지 밑으로 잘 감시해야 어느 순간 사라져버리는 일을 막을 수 있다. 우편봉투에서 채취한 타이벡은 타이벡 시트보다 열에 훨씬 빨리 반응한다.

응용VARIATIONS

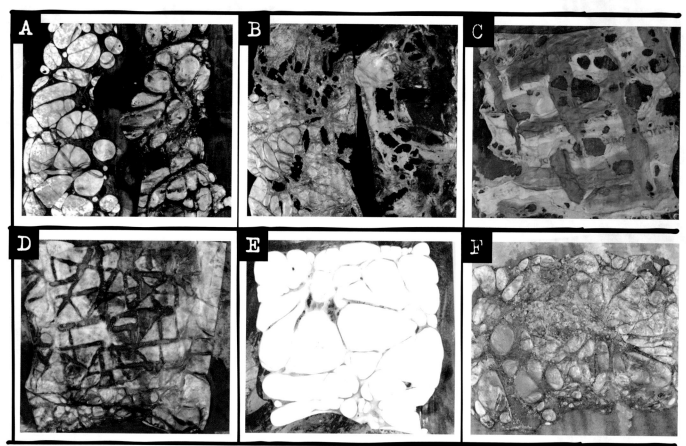

A. 오목과 볼록 이 작품은 오목한 거품(왼쪽)과 볼록한 거품(오른쪽)을 보여준다. **B. 음과 양** 이 작품은 양쪽 모두 색칠한 타이벡을 보여준다. 아크릴물감이나 천 염색제, 펠트 마커, 염색제, 색연필, 수채화 물감 등으로 타이벡을 꾸며보라. **C. 헤비** 줄무늬에 물감을 두껍게 칠했다. **D. 형태** 타이벡을 (스펀지스탬프가 아니라) 고무스탬프에 올려놓은 뒤 황산지를 타이벡 위에 대고 열을 가한다. 타이벡이 스탬프에 새겨진 모양대로 녹을 것이다. **E. 순백의** 물감을 칠하지 않은 타이벡은 순백색이다. **F. 미친 듯이** 타이벡이 쪼개질 때까지 계속 열을 가한다.

| 파티나 Patinas

그림이나 조각, 거의 모든 물건은 파티나로 낡아 보이게 만들 수 있다. 파티나는 코퍼나 브론즈 하도제의 형태로 나오며, 에이징 솔루션은 그린, 블루, 블랙, 블론드가 있다.

재료와 도구

붓
아크릴물감
작업표면
팔레트나이프
파티나 투파트 용액 (코퍼나 브론즈)
분무기 (선택사항)

바닥재

캔버스
엠보싱페이퍼
패널
종이반죽
물체
수채화 용지

보존력

좋음

팁

표면에 텍스처가 많을수록 파티나의 모습이 더 보기 좋다. 텍스처를 풍부하게 하기 위해 스텐실하거나 물체를 엠비딩해보라. 파티나 하도제가 젖었든 말랐든 에이징 솔루션은 효과가 있다. 파티나에 보호막을 꼭 입힐 필요는 없지만 작품의 다른 요소를 보호하려면 입혀도 된다.

1 원하는 대로 표면을 꾸민 다음 건조시킨다. 붓이나 팔레트나이프로 표면에 파티나 하도제를 칠한다.

2 파티나 하도제가 완전히 건조되었을 때 스프레이나 붓을 이용해 에이징 솔루션을 도포한다.

3 고풍스러운 모습이 나올 때까지 30분에서 한 시간 혹은 그 이상 걸릴 수 있다. 에이징 솔루션은 아무 때나 덧칠해도 된다.

문제해결 TROUBLESHOOTING
만약 파티나가 제대로 보이지 않으면 파티나 하도제를 충분히 칠하지 않았거나 에이징 솔루션이 충분하지 않은 것이다. 하도제를 더 칠한 뒤 다시 시도해보라.

A. **스탬프** 텍스처가 있는 표면에 파티나 하도제를 칠한 다음 스탬프를 찍는다. 건조되면 에이징 솔루션을 칠한다. B. **스텐실** 작업표면에 스텐실을 대고 하도제를 칠한다. 건조되면 에이징 솔루션을 도포한다. C. **워시** 질감이 강한 표면에 파티나 하도제를 칠한다. 건조된 하도제에 칼라 워시를 하듯 그림을 그린 다음 에이징 솔루션을 도포한다. D. **조화** 파티나를 섞거나 밋밋한 부분과 스텐실한 부분을 조화시켜 보라. E. **극적 효과** 올록볼록한 종이나 레이스 또는 질감이 강한 표면을 이용해 파티나의 효과를 두드러지게 해준다. F. **마른 붓** 원하는 양의 파티나 하도제를 칠하고 건조시킨 뒤 텍스처를 강조하기 위해 도드라진 표면에 마른 붓으로 색칠을 한다.

제거 또는 결합 | 스크라이빙Scribing

당신의 작품에 개인적인 표시를 남길 기회가 여기 있다. 당신이 남길 수 있는 표시는 사용하는 도구만큼이나 무궁무진한데다 표면에 재미를 더해준다. 먼저 스크래칭과 스크라이빙부터 시작해보자. 밑칠 층이나 맨 위의 층에 할 수 있다.

<div style="float:right">

재료와 도구

붓
아크릴물감
작업표면
자국을 내는 도구

바닥재

캔버스
패널
플렉시판
수채화 용지

보존력

뛰어남

팁

색칠을 하기 전에 밑칠이 보일 거라는 점을 명심하고 선택을 잘 해야 한다.
폴리머 미디엄으로 분리 코팅을 하면 자국이 더욱 선명해진다.
고무브러시는 이 기법에서 자국을 내는 데 가장 이상적인 도구이다.

</div>

1 표면에 바탕칠을 한 뒤 건조시킨다. 다른 색으로 한 겹 덧칠한다.

2 물감이 젖었을 때 자국을 낼 만한 도구를 가지고 긁어보라. 디자인이 마음에 들면 물감을 건조시킨 뒤 작업을 계속한다.

문제해결 TROUBLESHOOTING

물감이 너무 젖은 상태면 자국이 쉽게 지워진다. 반면 너무 건조하면 자국을 선명하게 내기 어렵다.

A. **텍스처** 두껍게 칠한 물감을 긁어 두꺼운 부분, 얇은 부분이 생기게 한다. B. **글씨 쓰기** 작품을 긁어 메시지를 남겨보라. 의미있게 또는 의미없게, 또렷하게 또는 희미하게 긁적여보라. 어떻게 하든 작품에 신비감을 부여한다. C. **스크래치** 연필이나 나뭇가지 같은 도구로 젖은 물감에 자국을 내라. 스크래치를 하면 밑바탕 색이 얼핏 드러난다. D. **자국 내기** 포크나 고무브러시처럼 큰 도구를 이용해 자국을 내면 바탕칠이 선명하게 드러나 보인다. E. **극적 효과** 언제나 바탕칠이 보이므로 색의 조합을 드라마틱하게 시도해보라. F. **그리기** 색칠한 표면에 무늬나 이미지를 그릴 때 우리는 끝처럼 생겨 고무가 달려있는 붓을 애용한다. 단순히 스크래칭을 하거나 자국을 내는 것보다 훨씬 극적이며, 작품에서도 더 큰 비중을 차지할 것이다.

제거 또는 결합 | 사포질Sanding

정성껏 꾸민 표면에 사포질해서 낡아보이게 만들어라. 오래된 프레스코화나 기호를 흉내내다보면 어느새 다른 장소에 와있는 착각이 들 것이다. 마음에 드는 분위기를 찾기 위해 다양한 종류의 사포를 사용해보라.

재료와 도구

붓
아크릴물감
작업표면
입자가 다양한 사포

바닥재

캔버스
물건
패널
수채화 용지

보존력

좋음

팁

텍스처가 있는 표면은 사포질 과정에서 쉽게 드러나 보이므로 디자인을 할 때 텍스처를 전략적으로 이용하라.

1 원하는 배경을 준비해서 잘 건조시킨다. 붓으로 물감을 한 겹 칠한 뒤 건조시킨다. 여러 색을 칠할 때는 매번 잘 건조시켜야 한다.

2 바로 아래 층 색이 보일 때까지 사포질을 한다. 처음에는 결이 고운 사포를 이용한다. 밑에 칠한 색을 더 많이 보고 싶으면 거친 사포로 문지른다. 사포질 중간중간 부스러기를 털어낸다. 물감 입자를 흡입하지 않기 위해 사포 작업은 야외에서 하는 것이 좋다.

문제해결 TROUBLESHOOTING

밑층의 색이 잘 보이지 않으면 이 기법을 처음부터 다시 하되, 각 색깔 층 사이에 소프트겔로 분리 코팅을 해준다. 그렇게 하면 밑층 물감이 더욱 잘 보인다. 만약 표면까지 사포질을 할 때 이미지가 선명하게 보이기를 원한다면 입자가 더 고운 사포로 가볍게 문지르거나 각 물감 층 사이에 분리 코팅을 해준다.

A. **파라핀** 정성껏 꾸민 표면을 보호하고 싶으면 물감을 덧칠하기 전에 파라핀을 칠한다. 파라핀을 두껍게 칠할수록 덧칠한 물감을 사포질할 때 이미지가 더 많이 보인다. 경쾌하면서 오래된 듯한 모습이 남을 것이다. B. **레이어** 질감 있는 표면에 물감을 칠해 레이어를 만든다. 각 물감을 덧칠할 때는 밑에 칠한 물감이 건조되어야 한다. 가볍게 사포질을 하면 모든 색깔 층이 보인다. C. **스탬프** 표면에 글자나 무늬를 스탬프로 찍는다. 그런 다음 소프트겔을 한 겹 칠하고 건조시킨 뒤 다른 색을 덧칠한다. 사포질을 하면 분리 코팅을 한 덕분에 스탬프 이미지가 보호된다. D. **이미지 전사** 색칠한 표면에 이미지를 전사한다. 전사한 이미지가 건조된 후 사포질을 하면 오래된 것처럼 낡아 보인다. 질감이 있는 표면에 이미지를 전사하면 훨씬 재미있는 결과가 나온다. E. **스테인** 젯소를 칠한 표면에 긁어서 자국을 낸 다음 희석한 물감을 칠한다. 물감이 마르면 사포질을 한다.

제거 또는 결합 | 아주 쉬운 페인팅 전사 Transfer Painting

우리가 좋아하는 기법 중 하나다! 청소할 필요가 거의 없는 흑백판화를 만든다고 상상해보라. 프레스도 필요없고 캔버스나 패널, 종이, 플렉시판, 메탈 가리지 않고 찍을 수 있으며 사이즈의 제한도 없다! 게다가 이 책에서 소개한 거의 모든 첨가기법이 페인팅 전사로 가능하다. 이 기법으로 레이어도 만들고 드로잉도 하며 스탬핑을 하고 그 밖에 많은 것을 할 수 있다. 당신이 무엇을 하든 반대로 찍힌다는 점에서 흑백판화와 유사하다.

재료와 도구

붓
아크릴물감
투명한 폴리프로필렌 방수포
화가용 물감받이 천이나 서류철 비닐포켓
작업표면
종이타월
폴리머 미디엄 또는 폴리머 소프트겔

바닥재

캔버스
메탈
패널
종이
플렉시판

보존력

뛰어남

1 아크릴물감을 가지고 폴리프로필렌 방수포를 꾸민 다음 건조시킨다.

2 원하면 작업할 표면도 꾸미고 잘 건조시킨다. 작업표면을 보호하기 위해 주위에 종이타월을 몇 장 깐다. 표면에 폴리머 미디엄을 칠한다.

팁

바닥재로 캔버스를 사용할 때는 소프트겔 미디엄의 접착력이 가장 좋다.
바닥재로 종이를 사용할 때는 무광택 미디엄을 사용해야 전사 자국이 남지 않는다.
건조시간은 바닥재의 흡수력에 따라 다르다. 메탈보다 종이의 건조시간이 빠르다.
만약 뭔가 특별한 것을 그리고 싶다면 스케치 위에 방수포를 대고 방수포에 비친 스케치를 따라 물감으로 그린다. 그런 다음 방수포를 뒤집어 표면에 대고 문지르면 반대의 이미지가 찍힐 것이다.

3 폴리머 미디엄이 아직 젖었을 때 색칠한 부분이 아래로 가게 해서 즉, 표면과 마주보게 방수포를 내려놓는다. 손으로 방수포를 반듯하게 편다.

4 폴리머 미디엄이 잘 건조될 때까지 기다린다. 하룻밤쯤 걸릴 것이다. 방수포를 부드럽게 제거한다. 방수포의 색칠이 표면에 전사되었을 것이다.

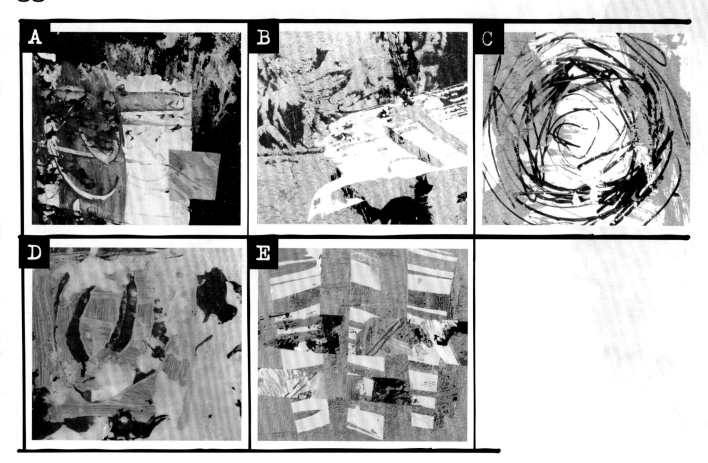

A. **레이어** 놀라운 레이어 효과를 내려면 처음 전사한 그림이 완전히 건조된 후 이 기법을 되풀이한다. B. **메탈리프** 이 기법을 메탈리프 표면에 적용하거나(38쪽 참고) 방수포에 물감을 칠할 때 메탈리프를 덧붙일 수 있다. C. **그리기** 방수포에 퍼머넌트 마커로 그림을 그린다. 그리고 물감을 칠했을 때와 마찬가지로 전사를 한다. D. **크리에이트** 반대로 찍힐 거라는 점을 염두에 두고 이미지나 무늬를 그려라. 이미지가 작품에서 가장 주목받을 수 있으므로 그 점을 감안해 신중하게 계획한다. E. **자르기** 색칠한 방수포를 가위로 자른 뒤 2~4단계의 방법대로 한다.

문제해결 TROUBLESHOOTING

이미지가 전사되지 않았을 때 가장 흔한 이유는 2단계에서 미디엄을 충분히 칠하지 않았거나 미디엄이 젖어 있지 않았거나 아니면 방수포를 충분히 문지르지 않았거나 방수포를 표면에 제대로 올려놓지 않았기 때문이다(반드시 색칠한 쪽이 아래로 가게 해야 한다). 만약 물감이 끈적거리고 제대로 전사되지 않았다면 방수포를 다시 올려놓고 미디엄이 마를 때까지 더 기다린다. 미디엄의 건조 정도를 확인하려면 방수포 한쪽 귀퉁이를 살짝 들춰본다. 이렇게 하면 방수포를 제자리에 내려놓기도 쉽다.

오래전에 떠난Long Gone
달린 올리비아 매킬로이
주요기법 부식시키기(116쪽)

여행The Journey
샌드라 듀런 윌슨
주요기법 타이벡 (118쪽)

미친 꽃들Fou Fou flowers
달린 올리비아 매킬로이
주요기법 파티나(120쪽)

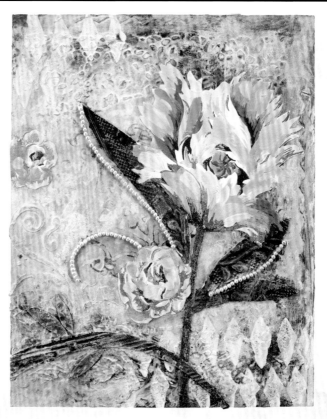

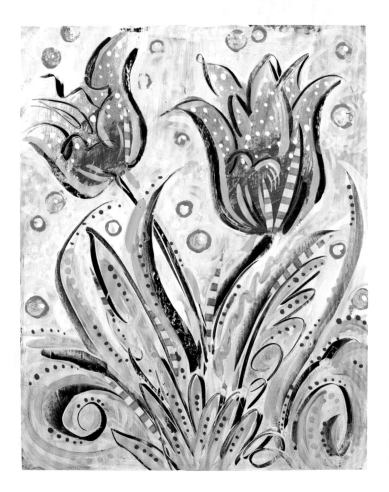

튤립Tulip
달린 올리비아 매킬로이
주요기법 스크라이빙(122쪽)

쇼타임Showtime
달린 올리비아 매킬로이
주요기법 사포질(124쪽)

고요한 혼돈Calming chaos

달린 올리비아 매킬로이

주요기법 아주 쉬운 페인팅 전사(126쪽)

영감을 주는 프로젝트Inspirational Projects

서로 다른 기법을 결합하고 거기에다 이미지 전사까지 더함으로써 복잡한 표면과 재미있게 완성된 예술작품을 만들어낼 수 있다. 이 장에서 우리는 여러 기법을 결합해서 만들어낸 작품에 대해 소개하려고 한다. 이 기법들이 얼마나 다양해질 수 있는지 보여주기 위해 우리는 각각 같은 기법을 사용해 다음 작품들을 만들어냈다. 부디 이 프로젝트가 여러분으로 하여금 좋아하는 기법들을 결합해보고, 아울러 자신만의 결합 작품을 만들어보는 계기가 되길 바란다.

달린과 샌드라, 예술적 스타일이 매우 다른 두 아티스트의 결합

달린은 매우 구상주의적이다. 일러스트레이터로서의 배경이 그대로 그녀의 스토리텔러 스타일로 이어졌다. 그녀는 기법을 적용할 때 즉흥적이고 과감하다. 틀을 깨고 새로운 기법의 결합을 시도하는데, 이런 점이 놀라운 결과를 가져다준다. 달린은 또한 사물을 부식시키는 것을 좋아한다. 샌드라가 종종 농담하기를 무엇이든 한 곳에 오래 머물러 있으면 달린의 손에 의해 녹슬어버릴 거라고 한다. 달린의 작품에는 스탬프와 스텐실이 자주 등장한다. 그녀는 무엇이든 스탬프나 스텐실의 재료로 삼는다. 찢어진 벽지라든지 뽁뽁이, 커피잔의 골판지 받침까지 무엇이든 그녀의 믹스트 미디어 페인팅mixed media paintings(시각예술에서 한 가지 이상의 매체를 동시에 사용한 혼합기법의 미술작품)과 조소작업에서 한 역할을 담당한다.

샌드라 역시 모험을 좋아하지만 그녀의 접근방법은 좀 더 체계적이고 과학적이다. 그녀는 과학을 공부했고 판화제작 경험이 있다. 게다가 양자역학과 광학, 음향과 천문학같은 개념에서 추상적인 작품의 영감을 받는다. 그녀는 아크릴물감을 왁스나 유화물감, 수채화물감처럼 사용하기를 좋아한다. 그녀의 작품에는 글레이즈와 물감, 미디엄이 겹겹이-이따금 스무 번까지도- 칠해져 있으며, 메탈릭리프와 콜라주도 자주 등장한다. 샌드라는 이 책의 기법들을 융통성 있게 적용할 뿐만 아니라 종종 종이에 새로운 기법을 끼적였다 찢어서 자기 작품에 콜라주한다. 그녀는 특히 반발기법을 좋아해서 별도의 레이어에 여러 가지 반발기법을 결합시키기도 한다.

재료와 도구

비닐랩
아크릴물감: 오커ochre, 피롤 레드pyrole
red, 버프buff, 블랙black, 터크워이즈
turquoise, 블루, 화이트
작업표면
퍼티나이프
붓
스탬프
이미지
워터슬라이드 전사지
가위
종이타월
따뜻한 물이 담긴 쟁반
폴리머 미디엄
사포(선택사항)
리본

기법

비닐랩
스탬핑
아주 쉬운 페인팅 전사
스킨

그녀는 패션의 유혹에 약했다
She was a Pushover for Pashion

– 달린 올리비아 매킬로이

나는 작품에 담긴 활기를 중시한다. 그것은 색의 움직임이나 텍스처 또는 이 작품처럼 인물을 약간 기울임으로써 얻을 수 있다. 내 작품에는 언제나 제1, 제2의 스토리가 있다. 아마도 비주얼이나 칼라에 관한 스토리일 것이다. 이 작품은 내가 패션의 교착상태에 빠져서 어떻게든 아인슈타인 스타일의 옷 입기에서 빠져나올 필요가 있다. 따라서 장식이 요란한 드레스가 필요하다고 느꼈을 때 나왔다. 내 개인적인 스타일은 매우 단순하기 때문에, 작품에서라도 '많으면 많을수록 좋다'며 텍스처를 여러 겹 덧붙이는 것을 허용한다.

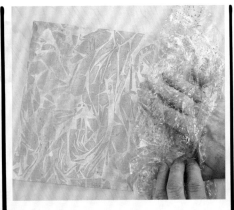

1 비닐랩 기법(92쪽)을 이용해 바탕에 오커 색 물감을 칠한다.

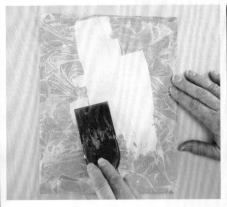

2 커다란 퍼티나이프를 이용해 워터슬라이드 전사지를 붙일 곳에 버프 색 아크릴물감을 칠한다. 물감이 마를 때까지 기다린다.

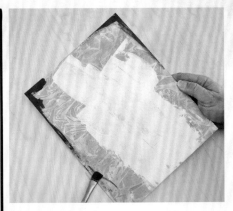

3 붓으로 가장자리에 검정색 물감을 칠한다. 물감을 건조시킨다.

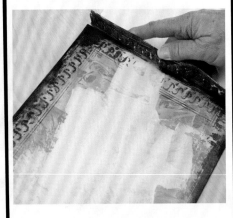

4 스탬프에 피롤 레드 색을 묻힌다(나는 질감 있는 달력 조각을 스탬프로 썼다). 바탕면의 가장자리를 돌아가며 스탬프를 찍는다(12쪽 스탬핑 참고). 물감이 마르기를 기다린다.

5 설명서에 나온 대로 원하는 이미지를 워터슬라이드 데칼 페이퍼에 프린트한다. 이미지가 페이퍼보다 작을 경우 가위로 여백을 잘라낸다.

6 따뜻한 물이 담긴 쟁반 옆에 종이타월을 준비한다. 이미지가 아래로 가게 해서 워터슬라이드 데칼 페이퍼를 물 담긴 쟁반에 푹 담근다. 1분쯤 지난 후 전사지가 미끄러지기 시작하면 조심스럽게 쟁반에서 꺼내 종이타월 위에 내려놓는다. 종이타월로 데칼 페이퍼를 닦는다.

7 전사지가 조금 마르는 동안 전사할 곳에 재빨리 붓으로 폴리머 미디엄을 칠한다.

8 전사지를 폴리머 미디엄을 칠한 곳에 내려놓고 조심스럽게 뒷면 종이를 벗겨낸다.

9 폴리머 미디엄을 칠했던 붓으로 전사 이미지에 생긴 기포를 밖으로 밀어낸다. 이미지 가운데부터 가장 자리를 향해 밀어내는 게 좋다. 전사한 것이 완전히 건조될 때까지 기다린다. 필요하면 작업표면 밖으로 너덜거리는 전사지의 가장자리를 잘라준다. 입자 고운 사포로 가장자리를 가볍게 갈아주어도 좋다.

10 이미지 위에 터크와이즈 물감을 이용해 꽃무늬를 스탬핑한다(12쪽 스탬핑 참고). 작은 붓 끝으로 흰색 물감을 찍어 이미지의 네크라인에 물방울무늬를 찍어준다.

11 버프 색 물감으로 아주 쉬운 페인팅 전사를 한다(126쪽). 비닐을 원하는 모양으로 잘라 조각에 폴리머 미디엄을 칠한 다음 표면에 붙인다. 가위를 이용해 가장자리 밖으로 너덜거리는 페인팅 트랜스퍼비닐을 잘라서 정리한다. 폴리머 미디엄이 완전히 건조될 때까지 기다렸다 비닐을 떼어내면 표면에 물감이 묻어있을 것이다.

12 오커 색 물감으로 소녀 이미지의 테두리를 그려준 다음 배경에 리본을 붙인다. 블루 색으로 리본에 하이라이트를 준다. 물감이 건조될 때까지 기다린다.

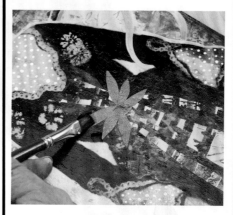

13 원하는 물감으로 스킨을 만든다(46쪽 스킨 참고). 가위를 이용해 스킨을 원하는 모양으로 자른다. 스킨에 폴리머 미디엄을 칠해 이미지에 접착한다. 폴리머 미디엄이 마르기를 기다렸다가 계속 작품을 꾸민다. 나는 균형을 맞추기 위해 소매에도 물방울무늬를 더 그려넣었다.

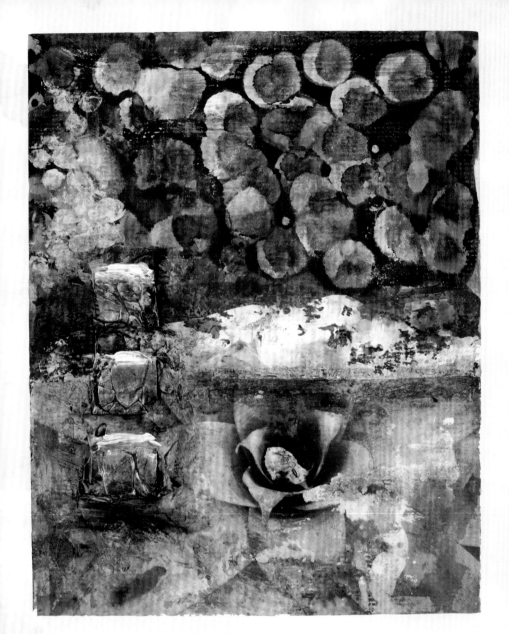

재료와 도구

아크릴물감: 화이트, 오렌지, 코발트 틸,
마젠타, 옐로그린, 옐로, 바이올렛
패널 2개
점안기
소독용 알코올을 분사할 분무기
붓
비닐랩
워터슬라이드 전사지
이미지
가위
종이타월
온수가 담긴 쟁반
폴리머 미디엄
오일바니시
사포(선택사항)
뽁뽁이
타이벡
소프트겔(광택)
스프레이 바니시

기법

소독용 알코올
비닐랩
아주 쉬운 페인팅 전사
스탬핑
타이벡

가든 파티 Garden Party

– 샌드라 듀런 윌슨

나는 정원가꾸기를 좋아한다. 현미경으로 식물을 들여다보면 색의 혼합이며 모양들
이 새로운 형태를 띤다. 이 작품은 육안과 현미경으로 본 정원의 전경을 내 방식으
로 표현한 것이다. 나는 소독용 알코올과 비닐랩 기법을 이용했을 때 일어나는 뜻
밖의 변화를 좋아한다. 스탬핑과 아주 쉬운 페인팅 전사기법은 레이어를 한층 풍성
하게 만들어준다. 심지어 더 풍성한 텍스처를 얻기 위해 워터슬라이드 전사를 한 곳
에 타이벡을 부착했다. 그러자 내가 식물에서 종종 느끼는 물리적인 질감에 한층 가
까워졌다.

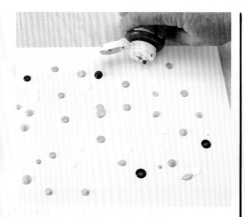

1 하나의 표면에 코발트 틸, 화이트, 옐로그린, 마젠타 물감을 방울방울 자유롭게 짜놓는다.

2 물감을 짜놓은 표면에 다른 표면을 겹쳐놓은 뒤 누르고 비벼댄다,

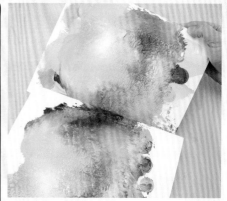

3 표면을 뗀 다음 각각 건조시킨다. 원하는 효과를 얻을 때까지 2-3단계를 반복한다.

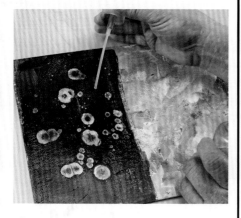

4 두 개의 표면 중 더 마음에 드는 하나를 선택한다. 그리고 절반을 나눠 그 중 하나에 마젠타와 바이올렛을 섞어서 칠한 다음 소독용 알코올 기법을 쓴다(86쪽 소독용 알코올 기법 참고).

5 표면의 중앙에 띠 모양으로 노란색을 칠한 뒤 건조시킨다. 노란색 물감 위에 오렌지색 물감을 칠한 비닐랩을 덮는다(92쪽 비닐랩 참고).

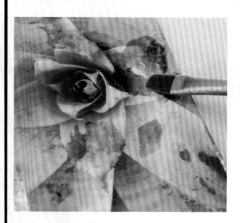

6 워터슬라이드 전사를 준비해서 작품에 전사한다(134-135쪽 5-9단계 참고). 전사한 이미지에 오일바니시를 칠해 반짝거리게 만든다. 건조시킨다.

7 아주 쉬운 페인팅 전사를 준비한다(126쪽 참고). 오렌지색과 흰색의 띠 부분에 덮을 만큼 비닐을 길게 자른다. 폴리머 미디엄을 칠한 뒤 칠이 묻은 쪽의 비닐을 아래로 해서 표면에 반듯하게 대고 문지른다. 그대로 건조시킨 뒤 비닐을 떼어낸다.

8 뽁뽁이에 코발트 틸 물감을 묻혀 이미지의 귀퉁이에 스탬프를 찍는다(12쪽 스탬핑 참고). 물감을 칠한 타이벡 조각(118쪽 타이벡 참고)을 준비한다. 가위로 타이벡을 사각형으로 자른 다음 깨끗한 붓으로 소프트겔을 칠해 작업표면에 부착한다. 소프트겔이 완전히 마를 때까지 기다린다.

9 다양한 아크릴물감을 이용해 작품을 꾸민다. 물감이 건조될 때까지 기다린다. 작품에 보호막을 입히기 위해 스프레이바니시를 도포한다.

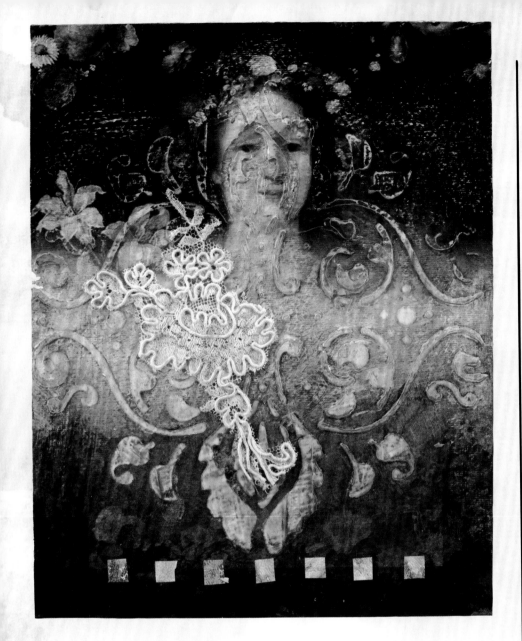

재료와 도구

붓
아크릴물감: 브라운, 오커, 번트 엄버,
버프, 골드
작업표면
스텐실
투명 겔 미디엄(소프트나 하드)
종이타월
사포
워터슬라이드 전사지
이미지
가위
온수가 든 쟁반
폴리머 미디엄
레이스
스프레이 바니시

기법

스텐실
소독용 알코올
사포
스킨

그녀의 메아리Echoes of Her

– 달린 올리비아 매킬로이

나는 불완전하고 낡은 표면을 좋아한다. 스텐실 위에 이미지를 올려놓고 스텐실이 있던 자리의 이미지를 사포질함으로써 나의 이런 사랑을 밀어붙인다. 또한 미술 프로젝트를 할 때마다 모험을 즐긴다. 내가 어디로 갈지 나도 전혀 모른다. 단지 재미있어 보이는 길로 갈 뿐이다. 만약 잘못된 길로 들어서면 그저 그 위에 물감을 덧칠한다. 나는 과거를 거의 모두 내 예술에 쏟아부어 한층 현대적인 레벨로 승화시킨다. 한때 다채로웠지만 현재는 돌 빛깔밖에 나지 않는 마야 신전을 생각해보라. 그것을 어떤 색으로 칠할 것인가?

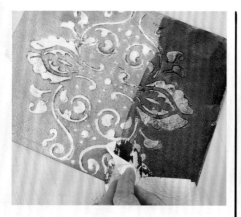

1 배경에 브라운과 오커 색 물감을 칠해 건조시킨다. 스텐실을 대고 투명한 겔을 바른다(14쪽 스텐실 참고). 번트 엄버 색을 칠한 뒤 여분의 물감은 닦아낸다.

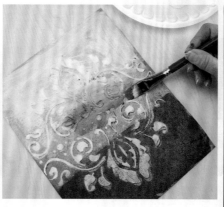

2 윗부분에 버프와 골드를 섞어서 칠한다.

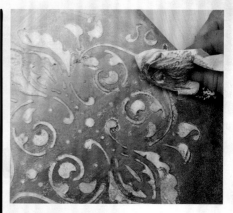

3 여분의 물감을 닦아낸다.

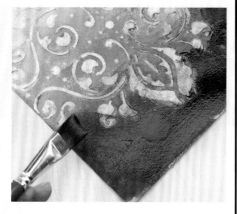

4 아랫부분에 소독용 알코올 기법을 이용해서 번트 엄버 물감을 더 칠한다(86쪽 소독용 알코올 참고).

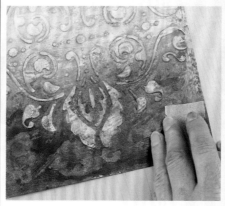

5 물감이 마르면 사포를 가지고 문지른다(124쪽 사포질 참고).

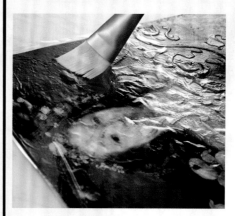

6 배경 윗부분에 워터슬라이드 전사를 한다(134-135쪽 5-9단계 참고).

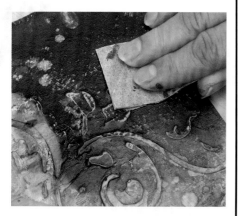

7 워터슬라이드 전사를 한 이미지가 완전히 마른 후 사포질을 한다. 이미지가 낡아 보이고 스텐실 자국이 더 도드라질 것이다.

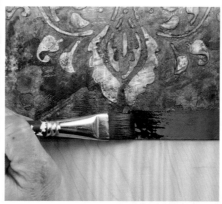

8 아래쪽 가장자리를 따라 번트 엄버 색으로 가볍게 테두리를 칠한다.

9 준비한 스킨을 가위를 이용해 사각형으로 자른다(46쪽 스킨 참고). 깨끗한 붓에 폴리머 미디엄을 칠해 레이스와 사각형 스킨을 작품에 붙인 후 완전히 건조시킨다. 원하면 스프레이바니시를 분사한다.

139

재료와 도구

붓
아크릴물감: 블랙, 화이트, 오렌지, 마젠타, 골드, 실버, 블랙 글레이즈, 인터퍼런스 그린
작업표면
소독용 알코올
무광택 겔 미디엄(소프트, 헤비)
스텐실
팔레트나이프
가위
폴리머 미디엄
물
종이타월
악보 한 장
새틴바니시 스프레이

기법

소독용 알코올
스텐실
스킨
글레이즈

기대하지 않았던 여름Unexpected summer

– 샌드라 듀런 윌슨

나는 언제나 버렸다고 생각하는 작품을 가까이에 두고 작업표면으로 쓴다. 덕분에 거기에다 아무것이나 자유롭게 그릴 수 있다. 이때는 아무래도 형태나 색에 중점을 두게 된다.

이 프로젝트는 한가롭게 반대색을 칠하는 일로 시작되었다. 그림 속 원들은 아무 때나 불쑥 내킬 때 했음을 말해준다. 그러니까 즉흥적인 것이다. 각 레이어가 '나에게 말을 걸어와' 다음에 무엇을 해야 할지 알려주었다. 색을 혼합하고 레이어를 감지하는 모든 작업이 그런 식으로 이루어졌다.

140

1 골드와 블랙, 그리고 약간의 인터퍼런스 그린을 붓 가는 대로 칠해 추상적인 바탕을 만든다. 그대로 건조시킨다.

2 일부분에 실버 색을 칠한 다음 소독용 알코올을 떨어뜨린 뒤(86쪽 소독용 알코올 참고). 그대로 건조시킨다.

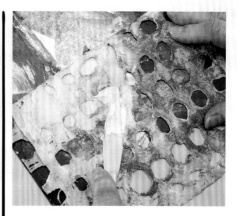

3 팔레트나이프를 이용해 스텐실을 대고 헤비겔(무광택)을 칠한 다음 (14쪽 스텐실을 참고) 건조시킨다.

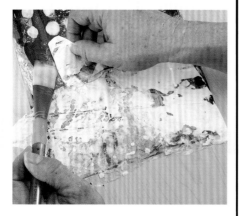

4 소프트겔과 흰색 물감으로 스킨을 만들어 준비해둔다(46쪽 스킨 참고). 어디에 어떤 모양의 스킨을 붙일지 결정한 뒤 스킨을 자른다. 자른 스킨에 폴리머 미디엄을 칠해 표면에 붙인다.

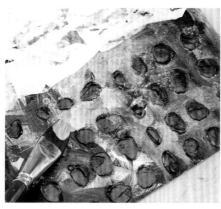

5 건조된 스텐실 자국 위에 마젠타 물감을 칠한다. 배경의 아래쪽에는 희석한 골드를 칠한다. 종이타월로 물감 일부를 닦아낸다.

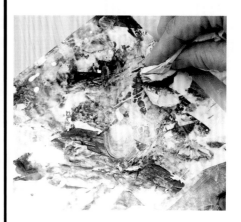

6 검정 물감으로 글레이즈를 준비한다(74쪽 글레이즈 참고). 표면에 글레이즈를 칠해서 깊이를 더해주고, 종이타월로 일부 닦아낸다.

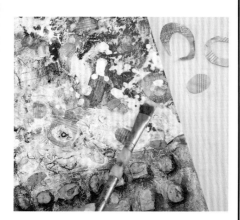

7 악보에 오렌지색 물감을 칠한 뒤 건조시킨다. 악보를 모양을 내 자른 다음 폴리머 미디엄을 칠해 표면에 붙인다.

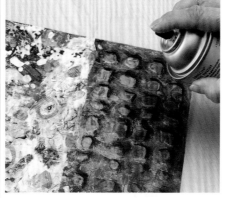

8 광택을 균일하게 입히고 작품을 보호하기 위해 새틴바니시 스프레이를 도포한다.

미술용품 구입처

당신이 사는 지역의 화구 도매상에 다음과 같은 미술용품이 있는지 확인해보라. 아니면 제조사에 직접 연락해 문의해보라.

골든사 의 아티스트용 물감
www. goldenpaints.com
물감, 겔, 폴리머 미디엄, 디지털 그라운드

Joggles.com
www. joggles.com
타이벡

크릴론 사
www. krylon.com
스프레이 웨빙과 스프레이용 아크릴릭 피니시

레이저트랜 Lazertran
www. lazertran.com
워터슬라이드 전사지

리퀴텍스 사
www.liquitex.com
물감, 미술용품, 겔과 미디엄

This to that
www.thistothat.com
글루와 접착제 관련

트라이앵글 코팅
www.tricoat.com
러스팅과 파티나 용액

미술과 공예용품
물감, 도구, 바닥재. 메탈리프, 크릴론 스프레이, 접착제, 콜라주 페이퍼, 스탬프와 스텐실

패브릭 상점
퓨저블 웹

잡화점
비누, 소금, 알코올, 비닐랩, 얼룩제거 펜(블리치 펜), 알루미늄호일, 바셀린, 면도용 거품, 황산지, 식기세척기 린스, 그 밖에 텍스처 겔을 만드는 데 필요한 용품

철물점
사포, 폼롤러, 마스킹테이프, 접착제, 비닐 방수포, 퍼터나이프, 벤틸레이션 테이프, 베네치아 석고, 폼브러시

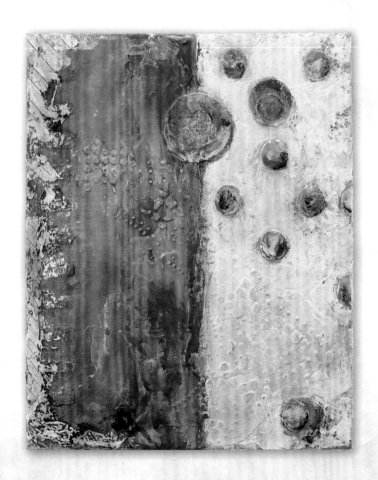

찾아보기

옮긴이 **이은정**

숙명여대 영어영문학과를 졸업한 뒤 전문 번역가로 일하고 있다. 옮긴 책으로 《와일드우드》《언더
와일드우드》《와일드우드 임페리움》《보드워크 엠파이어》《대부》《허영의 불꽃》《위고 카브레》《크
리스마스 캐럴》등 다수가 있다.

캔버스 밖으로 나온 그림

믹스드미디어 아트
실용테크닉45

첫판 1쇄 펴낸날 2015년 11월 30일

지은이 | 달린 올리비아 매킬로이, 샌드라 듀런 윌슨
옮긴이 | 이은정
펴낸이 | 지평님
본문 조판 | 성인기획 (010)2569-9616
종이 공급 | 화인페이퍼 (02)338-2074
인쇄 | 중앙P&L (031)904-3600
제본 | 다인바인텍 (031)955-3735

펴낸곳 | 황소자리 출판사
출판등록 | 2003년 7월 4일 제2003-123호
주소 | 서울시 영등포구 양평로 21길 26 선유도역 1차 IS비즈타워 706호 (150-105)
대표전화 | (02)720-7542 팩시밀리 | (02)723-5467
E-mail | candide1968@hanmail.net

ⓒ 황소자리, 2015

ISBN 979-11-85093-34-5 03650